ISBN 978-0-483-02724-4
PIBN 11296932

1 MONTH OF
FREE
READING

at

www.ForgottenBooks.com

By purchasing this book you are eligible for one month membership to ForgottenBooks.com, giving you unlimited access to our entire collection of over 700,000 titles via our web site and mobile apps.

To claim your free month visit:

www.forgottenbooks.com/free1296932

English
Français
Deutsche
Italiano
Español
Português

www.forgottenbooks.com

Mythology Photography **Fiction**
Fishing Christianity **Art** Cooking
Essays Buddhism Freemasonry
Medicine **Biology** Music **Ancient**
Egypt Evolution Carpentry Physics
Dance Geology **Mathematics** Fitness
Shakespeare **Folklore** Yoga Marketing
Confidence Immortality Biographies
Poetry **Psychology** Witchcraft
Electronics Chemistry History **Law**
Accounting **Philosophy** Anthropology
Alchemy Drama Quantum Mechanics
Atheism Sexual Health **Ancient History**
Entrepreneurship Languages Sport
Paleontology Needlework Islam
Metaphysics Investment Archaeology
Parenting Statistics Criminology
Motivational

LOYS DELTEIL

LE PEINTRE-GRAVEUR ILLUSTRÉ

(XIXe ET XXe SIÈCLES)

TOME CINQUIÈME

COROT

PARIS

Chez l'Auteur, 2, rue des Beaux-Arts

1910

AVIS AU LECTEUR

Nous tenons à faire connaître en tête de ce nouveau tome du *Peintre Graveur Illustré*, consacré à Corot, que nous n'avons nullement l'intention de substituer notre catalogue à celui d'Alfred Robaut, publié par les soins de M. Moreau-Nélaton; mais nous ne pouvions pas omettre, on nous le concédera aisément, un tel maître dans un ouvrage consacré à toutes les gloires modernes, et Corot est l'une de ces gloires; de plus, trois autres raisons militaient en faveur de ce nouveau catalogue de l'œuvre gravé et lithographié de Corot : le prix difficilement accessible pour les petites bourses, de l'ouvrage capital et d'ensemble d'Alfred Robant; ensuite les constatations d'états demeurés inconnus à notre prédécesseur, les remarques inédites qu'il nous a été donné de faire, en étudiant plus spécialement cette infime mais passionnante partie de l'œuvre de Corot; enfin, la liste des prix obtenus dans la plupart des ventes par les estampes de Corot depuis dix ans, et établie conformément à notre programme, alors que ce point de vue spécial mais utile, n'a pas été étudié ou très incidemment par Alfred Robant.

Nous avons suivi à quelques exceptions près, pour les estampes de Corot, l'ordre adopté par Alfred Robaut, dans son catalogue raisonné de l'œuvre du maître; mais nous n'avons pu conserver son numérotage qui s'adaptant à la suite de celui des peintures et des dessins commence, pour la plus ancienne des eaux-fortes gravées par Corot, au n° 3123.

Comme d'habitude, les bonnes volontés ne nous ont pas fait défaut, et c'est toujours avec un égal plaisir que nous inscrivons à cette place, les noms de nos bienveillants et fidèles collaborateurs : La Bibliothèque Nationale; M. Etienne Moreau-Nélaton; M. et Mᵐᵉ A. Curtis; MM. le Dʳ Berolzheimer, Alf. Beurdeley, Félix Bracquemond, Paul Cosson, Ch. Deering, Gottfried Eissler, Fix-Masseau, Marcel Guérin, Ch. Hessèle, A. M. Hind, J. Hoffmann, Ch. Jacquin, Max Lehrs, Tyge Möller, G. Petitdidier, A Ragault, Alexis Rouart, Alb. Roullier, Edmond Sagot, Alfred Strölin, H. S. Theobald, Dʳ Waldmann et F. Weitenkampff.

COROT

Corot! Ce nom évoque à la fois l'un des plus grands génies de l'art et l'une des figures les plus sympathiques qui aient jamais été.

Né à Paris — dans la rue du Bac — le 29 Messidor an IV, autrement dit le 17 juillet 1796, Jean-Baptiste-Camille Corot était le fils d'une modiste, dont quelques-unes des créations nous ont été conservées par l'aimable crayon de Cavarni ; placé d'abord au collège de Rouen pour l'accomplissement de ses études, Corot y resta jusqu'en 1812 ; il séjourna ensuite deux ans dans une pension à Poissy, et fut placé à sa sortie chez un drapier de la rue Richelieu, ayant nom Ratier ; est-il nécessaire d'ajouter que cette profession ne souriait guère à Corot, on le devine. Ses parents espérant l'intéresser à son métier, le changèrent de maison et le confièrent alors à Delalain. Mais pas plus chez ce nouveau patron que chez l'ancien, le jeune Corot ne prit cœur à la besogne : en cachette même, il s'essayait à la lithographie ou dessinait ; cette fausse situation dura tant bien que mal jusqu'aux débuts de l'année 1822. A ce moment, ses parents ne pouvant le décider à « s'établir », lui concédèrent une pension de quinze cents francs à la suite de ce sermon : « Soit, lui dit son père, agis comme tu l'entends ; puisque tu veux t'amuser, amuse-toi. J'étais prêt à t'acheter un fonds de commerce à beaux deniers comptants ; je garde mon argent. » Qu'importait à Corot, la pension paternelle n'était-elle pas suffisante pour lui permettre de donner libre cours à ses goûts d'artiste ? C'est alors qu'il entra dans l'atelier de Michallon, où il ne fit que passer : son maître mourait en effet le 24 septembre 1822 ; après Michallon, Bertin était le professeur vénéré ; Corot devint son disciple. Mais bien qu'élève respectueux, il étudia surtout d'après nature, sans idée préconçue de règle ni de technique, au contraire en admirateur zélé et recueilli.

A la fin de l'été de 1825, Corot partit pour l'Italie, en société d'un autre peintre dont le nom est aujourd'hui complètement oublié : Behr. Dans la campagne romaine, il retrouva des compatriotes réputés ou en passe de le devenir : Léopold Robert, L. A. Lapito, Victor Schnetz, Jules Boilly — qui

crayonna sa charge — Théodore Aligny; tandis que la plupart d'entre eux se moquaient de lui, Aligny par contre l'encouragea et on lui prête même ces paroles prophétiques : « Mes amis, Corot est notre maître. » Il est curieux en tous cas, de constater l'influence d'Aligny sur le talent de Corot à cette époque. Une indéniable similitude de caractère existe entre leurs œuvres; pour s'en convaincre, il n'y a qu'à ouvrir l'admirable ouvrage d'Alfred Robaut sur Corot, publié par les soins de M. Etienne Moreau-Nélaton; on y rencontrera des dessins de Corot rappelant à s'y méprendre, ceux d'Aligny, au moins dans l'aspect général.

Après un séjour de trois années en Italie, Corot revint à Paris qu'il quitta à nouveau quand éclata la révolution (juillet 1830); il accomplit alors son tour de France : l'un de ses premiers arrêts eut lieu à Chartres, où il peignit la cathédrale à jamais immortalisée par la plume de Huysmans; de Chartres, Corot gagna le Nord, redescendit ensuite en Auvergne, et d'étape en étape revint au cœur de la France et se confina quelque temps à Fontainebleau, avant que de regagner enfin Paris.

M. Et. Moreau-Nélaton, dans la substantielle biographie de Corot qu'il a écrite en tête du catalogue de l'œuvre peint, dessiné et gravé de Corot, dressé avec un soin tout particulier par Alfred Robaut, s'étend plus que nous ne le pouvons faire ici, sur les déplacements successifs de Corot et les moindres incidents de son existence; on ne saurait donc trop se reporter à son travail, auquel nous avons d'ailleurs emprunté les matériaux nécessaires à une vie en raccourci de Corot.

Corot qui avait exposé aux Salons, en 1827 et en 1831, obtenait une médaille de 2ᵉ classe à celui de 1833; en 1835, son *Agar* attirait l'attention du public sur lui, et le *Charivari* bien inspiré, demandait au crayon de Célestin Nanteuil, de donner une traduction de l'œuvre; ce n'était pas toutefois le succès définitif, loin de là ! Pendant de longues années encore, Corot devait connaître non seulement les attaques de la presse ou son mutisme, les quolibets du public, mais aussi l'animosité de ses confrères du jury, hostiles à son génie; comme nous l'avons d'ailleurs déjà remarqué à propos de Théodore Rousseau, ce ne fut pas à ses débuts que Corot subit le plus souvent les rigueurs de ses pairs, mais au contraire à l'époque où, comme Rousseau, son talent et son originalité s'affirmant indiscutables, semblaient devoir le mettre à l'abri des surprises de l'ignorance et de la malveillance.

Entre les Salons de 1833 et de 1835, Corot entreprit un second voyage en en Italie mais y resta peu, sur le désir que lui en avait exprimé son père, qui se sentant vieillir, redoutait une absence prolongée. Corot restreignit pendant quelque temps alors, son champ d'excursions aux environs de Paris, où il sut d'ailleurs trouver prétexte à des études et à des œuvres définitives. On le retrouve en 1840 à Rosny, près de Mantes, dans une famille amie,

les — Osmond, — chez laquelle depuis plusieurs années déjà il se rendait en juillet; notons que c'est à la demande de M^me Osmond, que Corot peignit bénévolement une *Fuite en Egypte*, pour l'église du village.

Corot qui ne voyait pas grandir sa réputation, ne vendait guère par contre-coup; son premier succès dans cette voie, fut un *Moine*, qui, exposé au Havre, trouva acquéreur à 500 francs! Cette somme parut prodigieuse à Corot et il s'en réjouit; non qu'il aimât l'argent — ainsi que le constate M. Moreau-Nélaton : « La petite pension que lui servait son père suffisait à la modicité de « ses ·besoins. Si son amour-propre souhaitait davantage, c'était surtout pour « persuader de son mérite une famille qui s'obstinait à en douter et qui « opposait à l'apparente stérilité de ses efforts l'exemple des camarades à qui « souriait la fortune... »

En 1842, Corot fit un court voyage en Suisse; l'année d'après il envoyait quatre toiles au Salon; deux étaient admises, les deux autres — dont l'*Incendie de Sodome* — subissaient le refus.

Toujours rempli d'admiration pour l'Italie (1) où il avait goûté de pures joies d'artiste et de poète, Corot s'y rendit une troisième fois en 1843; il partit au mois de mai, avec son camarade Brizard, et c'est probablement au cours de ce voyage qu'il trouva le motif de son premier essai d'eau-forte, le *Souvenir de Toscane*, auquel Alfred Robaut, très informé, assigne la date approximative de 1845. L'état primitif de cette eau-forte — terminée vingt ans plus tard seulement — se rapproche par sa technique des dessins exécutés par Corot entre les années 1840 et 1845; on y trouve une préoccupation plus grande de la forme que de l'effet. Cet essai le satisfit-il? En tous cas, ce n'est qu'après un intervalle de douze ou treize années que Corot reprit la pointe, trop rarement à notre avis, car ses eaux-fortes sont des œuvres d'une très grande sensibilité et d'un sentiment exquis en même temps que d'un métier bien personnel. De retour en France, en octobre ou novembre 1843, Corot se trouvait à Fontainebleau en 1846, année qui devait marquer une date heureuse pour lui : il recevait la croix de la Légion d'Honneur à la grande surprise de son père qui au premier instant, et de très bonne foi, avait cru qu'elle lui était personnellement destinée! Dans le même moment, une commande officielle lui était attribuée pour l'Eglise Saint-Nicolas-du-Chardonnet; il peignit pour ce sanctuaire, le *Baptême de Jésus*.

Au Salon de 1847, Corot se vit encore refuser deux peintures sur les quatre qu'il avait présentées; ce genre d'échec auquel Corot était habitué par sa fréquence, fut compensé cette fois par une demande d'achat à laquelle il ne put qu'être particulièrement sensible : elle émanait d'un confrère, le paysagiste

(1) Il faut l'Italie pour consoler Corot de ses déboires. Rome, depuis quinze ans, occupe toujours sa pensée (E. M. N.).

Constant Dutilleux (1) qui d'admirateur qu'il était d'abord, devint par la suite un ami sûr et dévoué; c'est de plus, grâce à leurs incessantes relations, qu'Alfred Robaut, en devenant le gendre de Dutilleux, put connaître Corot et qu'il conçut le plan de son formidable labeur sur l'œuvre du maître.

L'année 1847 devait cependant se terminer dans les larmes pour Corot; le 28 novembre, il perdait son père. A la suite de ce deuil qui laissait seule sa mère, Corot renonça à tout voyage pour rester près de celle dont il était la consolation et qui s'éteignit en 1851.

Corot n'ayant alors plus d'attaches — l'on sait qu'il ne se maria pas — reprit le cours de ses pérégrinations à travers la France, entre les années 1851 et 1864, se dirigeant d'abord vers le Nord, s'arrêtant tout d'abord à Arras chez Dutilleux; puis il parcourut le Limousin, le Dauphiné, dépassa la frontière pour se rendre en Suisse, d'où après une halte dans la famille du peintre Armand Leleux, il gagnait la Hollande, enfin l'Angleterre (1862) toujours peignant et dessinant. Entre temps, il faisait des séjours prolongés à Ville-d'Avray, près de son étang favori, puis à Fontainebleau, à Brunoy, à Coubron, à Mantes...

Nous avons fait allusion à l'amitié qui unissait depuis quelques années Corot et Dutilleux; nous avons rappelé ses séjours à Arras; au mois de mai de l'année 1853, Corot rencontra chez son hôte, deux photographes d'Arras, Cuvelier et Granguillaume qui le sollicitèrent de tracer avec la pointe, des dessins sur des plaques de verre qu'ils avaient eu le soin de recouvrir d'une couche de collodion et dont ils tiraient ensuite des épreuves sur papier sensible.

Corot, Millet, Rousseau, Daubigny, Ch. Jacque, P. Huet, Horace Vernet, Dutilleux se passionnèrent plus ou moins pour ce moyen propre à multiplier leurs œuvres originales sans le secours d'autrui; Corot plus fortement intéressé, et très certainement encouragé dans le milieu sympathique où il se trouvait, n'exécuta pas moins de 65 ou 66 de ces dessins sur verre, de 1853 à 1874. Œuvres délicieuses pour la plupart, mais trop peu connues en raison de leur rareté. Pas plus qu'Alfred Robant ou que M. Moreau-Nélaton, nous n'avons rencontré d'épreuve du *Philosophe*; quant à un petit nombre d'autres de ces estampes sur verre, c'est à quelques exemplaires seulement qu'elles existent.

Faut-il ajouter que quelques amateurs ne paraissent pas accorder toute l'admiration à laquelle ont droit des œuvres comme les *Jardins d'Horace*, la *Source fraîche*, le *Grand Cavalier sous bois*, le *Souvenir d'Ostie*, la *Jeune Mère à l'entrée d'un bois*, le *Bois de l'Ermite*, les *Rives du Pô*, pour n'en citer que quelques-unes; œuvres que l'on a qualifié parfois avec trop de désinvolture de « simples griffonis », alors qu'elles sont au contraire des productions émanant d'un talent dans tout son éclat, dans toute sa force et sa beauté?

(1) Né à Douai, le 5 octobre 1807, mort à Paris, le 21 octobre 1865.

En 1855 seulement, et alors que Corot allait atteindre 60 ans, le jury lui décernait une médaille de 1^{re} classe. Constatons qu'à cette date, l'œuvre peint du maître comprenait un millier de toiles! On ne prodiguait pas à Corot, ni les honneurs, ni les encouragements comme on le voit.

Entre les années 1857-1858 d'abord, avec Jules Michelin (1), entre 1865 et 1869 ensuite avec M. Félix Bracquemond, enfin en 1871, avec Alfred Delaunay (2), Corot se reprit à graver, confiant le soin délicat de la morsure de ses planches qui l'effrayait, aux trois artistes précités qui s'en acquittèrent d'ailleurs avec le plus grand bonheur. Si Corot songea à reprendre la pointe, ce fut par amitié, pour orner les poésies de son ami Edmond Roche; deux planches lui étaient même destinées : Le *Bateau sous les saules* et l'*Etang au batelier*; une seule parut, par suite de la brusque mort de Roche.

C'est certainement aussi par camaraderie, que Corot grava sa délicieuse planche du *Lac du Tyrol*, parue dans une petite revue d'art dont on ne rencontre guère plus les fascicules : le *Monde des Arts*; c'est encore en obéissant au même mobile, que le maître exécuta pour Alfred Cadart, les trois très belles planches connues sous les titres : *Souvenir d'Italie*, *Environs de Rome* et *Paysage d'Italie*, ainsi que la *Campagne boisée*, publiée dans le *Paysagiste aux Champs*, de M. Frédéric Henriet.

Quant au *Souvenir des Fortifications de Douai*, au *Dôme florentin* et aux deux *Vénus coupant les ailes de l'Amour*, ses quatre dernières eaux-fortes, elles étaient demeurées inédites; gravées en 1869 ou 1870, les cuivres en furent offerts en 1871 par leur auteur à Alfred Robaut, à la vente duquel ils passèrent (2 décembre 1907); c'est l'une de ces dernières planches — le *Dôme florentin* — qui accompagne notre travail.

L'œuvre gravé et lithographié de Corot comprend — outre les clichés-verres et les eaux-fortes que nous avons mentionnés très succinctement puisque nous en donnons plus loin le catalogue raisonné — seize autographies et peut-être quatre lithographies. Les autographies de Corot sont tout particulièrement adorables; elles renferment au plus haut degré, les qualités de charme, de style et de science naïve propres à Corot. Sur ce papier préparé pour le report sur pierre, le maître s'est senti plus à l'aise que sur le cuivre ou sur le verre; il a pu alors donner entière liberté à sa fantaisie, basée sur une science profonde, et mettre en pratique la maxime tracée sur un de ses carnets : « Je ne suis jamais « pressé d'arriver au détail; les masses et le caractère d'un tableau m'intéressent « avant tout... Quand c'est bien établi, alors je cherche les finesses et de forme « et de couleur. Je reviens sans cesse, sans être arrêté par rien et sans système. » Parmi ces autographies, les suivantes sont certainement les plus séduisantes : Le *Clocher de St-Nicolas-lez-Arras*, le *Repos des Philosophes*, le *Souvenir*

(1) Peintre et graveur à l'eau-forte, né à Paris, mort à Limoges, le 14 juin 1870.
(2) Graveur et marchand d'estampes, né à Gouville (Manche), le 13 juillet 1830, mort en 1894.

d'Italie, le *Moulin de Cuincy*, les *Saules et peupliers blancs*, le *Souvenir de Sologne*; mais toutes ajouterons-nous, revêtent des qualités de premier ordre et montrent en Corot un admirable transcripteur de l'âme de la nature. Eaux-fortes, lithographies, autographies, clichés-verre, l'œuvre de Corot comprend cent pièces, très exactement 96 — quatre d'entr'elles n'étant connues en quelque sorte que par ouï dire; œuvre admirable, aussi bien dans son ensemble que dans chacune des pièces qui le composent, et qui place Corot parmi les meilleurs peintres-graveurs de tous les temps et parmi les plus originaux.

Mais revenons à la vie de Corot, à l'année 1862 où il se rendit à Londres, en compagnie d'un M. Badin, de Beauvais; deux ans après, Corot dont la renommée s'étendait, était élu membre du jury, tandis qu'en 1867, il recevait la croix d'officier de la Légion d'Honneur; bon jusqu'à la générosité, simple — ne l'appelait-on pas le « papa Corot » — Corot n'avait gardé dans son cœur aucune rancune des difficultés qu'il avait éprouvées pour se faire comprendre et se faire admettre; au contraire, « depuis que la fortune lui souriait — a écrit M. Moreau-Nélaton — son plus grand bonheur était d'en faire profiter autrui, « et surtout ceux de ses confrères que la vie avait moins gâtés. » Eugène Lavieille, Adolphe Hervier, Henri Harpignies, Honoré Daumier, la veuve de Millet, connurent ses largesses rendues encore plus précieuses par sa délicatesse en toutes circonstances. Chacun a présent à la mémoire le geste touchant de Corot à l'égard de Daumier; sachant que le maître pamphlétaire se trouvait à la veille d'être renvoyé de la maisonnette où il s'était réfugié à Valmondois, il l'acheta et l'offrit avec un tel tact à Daumier, que celui-ci malgré sa fierté, put l'accepter sans fausse honte.

Corot, nous dit M. Moreau-Nélaton « n'était rien moins qu'un esprit fort. « Le dimanche, toute besogne cessante, il faisait toilette et assistait à la « grand'messe. La simplicité de son cœur s'accommodait de la religion de nos « pères, dont le merveilleux plaisait au poète. Il n'était pas rare de trouver « sous sa plume des expressions comme celle-ci — si je fais quelque chose de « bon, c'est que le Seigneur aura envoyé un petit ange. » Corot n'était d'ailleurs pas sectaire non plus : sa délicatesse envers Daumier le prouve et honore à la fois le bienfaiteur et celui qui fut l'objet du bienfait.

Lorsqu'éclata la guerre franco-allemande, Corot rentra à Paris et refusa de quitter la capitale au moment de son investissement; ne pouvant combattre — le maître avait alors 74 ans — il voulut quand même contribuer à la défense et donna de grandes sommes d'argent pour la fabrication de canons; il ne songea enfin à s'éloigner, que lorsque la guerre civile vint par surcroît augmenter les malheurs de la patrie. Corot trouva un refuge auprès d'Alfred Robant, et c'est en cette triste année 1871 qu'il exécuta ses autographies.

En 1874, on avait espéré que la médaille d'honneur serait enfin donnée à Corot, dont l'œuvre apparaissait aux yeux des mieux avertis, comme l'une des

gloires de son siècle : cet espoir ne se réalisa pas ; aussi extrordinaire que cela puisse paraître aujourd'hui, ce fut sur le nom de Gérôme que se rallièrent le plus grand nombre de suffrages. Toutefois, ses admirateurs et ses partisans, en signe d'affection — sinon de protestation — formèrent un comité et chargèrent le sculpteur Geoffroy-Dechaume de graver une médaille qui portait en exergue : A Corot, ses confrères et ses admirateurs, juin 1874, et qui fut offerte au maître ; c'était un dernier rayon de soleil dans la vie de Corot, qui malade, dépérissait peu à peu et s'éteignit dans les premiers jours de l'année suivante, le 22 février, rue Poissonnière, 58.

Les obsèques de Corot eurent lieu le 25 du même mois, à l'Église Saint-Eugène ; les cordons du poêle furent tenus par les paysagistes Jules Dupré, Achille Oudinot, Eugène Lavieille et Karl Daubigny, ce dernier remplaçant son père malade ; une foule recueillie assista à la cérémonie religieuse, qui fut un instant troublée par un réquisitoire prononcé par le curé de la paroisse contre les journalistes ayant omis de mentionner que Corot avait vécu et était mort en chrétien, ce qui provoqua de légers murmures dans l'assistance. Après la messe, le char funèbre se dirigea vers le cimetière du Père-Lachaise où Corot repose à côté de la tombe qui recouvre également la dépouille mortelle de son camarade Daubigny.

La vente de l'atelier de Corot, se fit du 26 mai au 9 juin 1875, par les soins de M. Durand-Ruel et de Mannheim père, et ajouta une somme de 400.000 francs à l'héritage qu'il laissait aux siens, en dépit de toutes les bonnes œuvres auxquelles il collaborait ; nous devons ne pas omettre de rappeler, en terminant ces notes sur Corot, les subsides qu'il versait sans compter à Sœur Maria pour la crèche Saint-Marcel, de la rue Vandrezanne. Ses œuvres peintes ou gravées publient son génie ; ces lignes devaient en parlant de l'homme, exhalter sa bonté qui en complétant l'artiste, grandit encore Corot dans la postérité.

I^{re} SECTION

———

EAUX-FORTES

1. — SOUVENIR DE TOSCANE

(L. 178 willim. H. 122)

(Vers 1845) — *1er état.* (Cat. A. Robaut, n° 3123 — 3 états décrits).

1er État. Presqu'au trait. Fort rare. État reproduit. Bibliothèque publique de New-York, A. Robaut (épreuve de Mouilleron), M. F. Bracquemond.

2e -- Terminé, mais avant la lettre, les angles du cuivre *aigus.* Très rare. Collection de M. et Mme A. Curtis, MM. G. Eissler, Loys Delteil, Marcel Guérin (épr. de Robaut). État reproduit.

3e ·-- Encore avant la lettre, mais les angles du cuivre sont *arrondis.*

4e — Avec la lettre. Etat publié dans la Gazette des Beaux-Arts (1er avril 1875), puis dans les Etudes sur l'Ecole Française, par Roger Marx (1903).

———————

VENTES · J. F., 1880 (J. Fioupou), 1er état, 41 fr. ; Anonyme (20 avril 1905), 2e état, 175 fr. ; 3e état, 105 fr. ; H. Giacomelli (1905), 2e ou 3e état, 160 fr. ; A. Robaut (1908), 2e état, 310 fr. ; F. A. L. (1907), 2e état, 295 fr. ; Anonyme (14 avril 1908), 3e état, 75 fr.

———————

Il existe de *faux* avant-lettre du Souvenir de Toscane.

2ᵉ état.

Le cuivre du Souvenir de Toscane commencé par Corot vers 1845, puis repris plus tard, avait été abandonné verni, dans une boîte à clous où un jour M. F. Bracquemond le trouvant, engagea vivement le maître à le sauver en s'offrant de faire mordre sa planche.

———————

« A propos de Corot. — La mort de Corot donne aux pages suivantes, un véritable intérêt d'ac-
« tualité. Leur auteur, le mordant et humoristique député de l'Aude, M. J. Buisson, a bien voulu les
« détacher pour nous, d'un volume en préparation. Sans prétendre effacer le souvenir du travail que
« M. Paul Mantz a naguère consacré à ce noble et doux génie, elles seront, du moins, le salut ému et
« rapide de la Gazette devant cette tombe à peine fermée. Elles nous permettront d'offrir à nos lecteurs
« la primeur d'une des eaux-fortes originales de Corot..... Les eaux-fortes exécutées par Corot lui-même
« sont fort rares — on n'en connait que treize, — et celle-ci est incontestablement l'une des plus belles
« et des plus colorées. L. G. » (1). (Gazette des Beaux-Arts, T. XI — 1ᵉʳ avril 1875.)

———————

Le cuivre du Souvenir de Toscane appartient à la Gazette des Beaux-Arts, qui en édite des épreuves
au prix de 10 francs.

(1) L. Gonse. *Le cuivre existe.*

2. — VILLE D'AVRAY : LE BATEAU SOUS LES SAULES

(Effet du Matin)

(L. 121 millim. H. 072)

(1857) — *1er état.* (Cat. A. Robaut, n° 3124 — 2 états décrits).

1er État. A l'eau-forte pure. Deux épreuves connues. Etat reproduit. Collection Robaut (une épreuve), M. Ch. Deering. Dans l'ouvrage : **L'Œuvre de Corot**, d'Alf. Robaut, c'est le premier état et non le second qui s'y trouve reproduit.

2° — Avec des retouches dans le feuillé des arbres et dans l'eau. Etat reproduit. Rare. British Museum, Bibliothèque publique de New-York, MM. A. Beurdeley, P. Cosson (épr. des collections L. Galichon et J. Gerbeau), Ch. Deering, Loys Delteil, G. Eissler, Fix-Masseau, T. Möller, G. Petitdidier, A. Rouart, H. S. Theobald.

VENTES : Corot (1875), avec l'*Étang au batelier*, 32 fr. ; A. Benvenue (1894), 2° état, 8 fr. ; A. Lebrun (1899), 2° état, 14 fr. ; A. Barrion (1904), avec l'*Étang au batelier*, 116 fr. ; Anonyme (C^{ie} Mathéus), 1905, 2° état, 80 fr. ; H. Giacomelli (1905), 2° état, 100 fr. ; Le Secq des Tournelles (1905), 2° état, 50 fr. ; A. Ragault (1907), 2° état, 101 fr. ; J. Gerbeau (1908), 2° état, 100 fr. ; Anonyme (5 mars 1909), 2° état, 70 fr.

2ᵉ état.

Le Bateau sous les Saules aurait été gravé, dit-on, par Corot, à l'intention d'Edmond Roche. Nous ignorons si le cuivre existe encore : il n'en n'est fait aucune mention dans le catalogue d'Alfred Robaut ; nous ne connaissons pas, en tous cas, d'épreuves modernes du Bateau sous les Saules.

————————

Une épreuve du Bateau sous les Saules a figuré aux Expositions centennales de 1889 et de 1900.

Cuivre détruit ?

3. — VILLE D'AVRAY : L'ÉTANG AU BATELIER
(Effet du Soir)
(L. 121 millim. H. 072)

(1862) — 2ᵉ *état*. (Cat. A. Robant, n° 3125 — 3 états décrits).

1ᵉʳ État. Avant le nom de Corot, dans le H. à D., et avant quelques traits de pointe sèche, dans l'angle du bas, à gauche. De toute rareté. Collection A. Robant, M. et Mᵐᵉ A. Curtis (épr. de Giacomelli).

2ᵉ — Avec le nom de Corot et les additions à la pointe sèche en bas, à G., mais avant le trait échappé sur le ciel. L'état reproduit. Etat tiré à une trentaine d'épreuves par Jules Michelin, qui avait fait mordre la planche en octobre 1862, puis à deux cents exemplaires pour les *Poésies posthumes*, d'Edmond Roche, Paris, Michel Lévy, 1863. Cet état comprend les 2ᵉ et 3ᵉ états d'Alf. Robant. Collection de MM. A. Beurdeley, Eug. Durand, Marcel Guérin (avec l'annotation : *avant l'aciérage 24 9ᵇʳᵉ 1862, une des 2 Ep. sur chine volant*). T. Möller, etc.

3ᵉ — Avec un trait échappé sur le ciel, non loin de l'arbre atteignant le haut de la planche, à 46 millim. du T. C. à G.

VENTES : Alf. Lebrun (1899), 2ᵉ état ? 21 fr. ; Anonyme, 23 mars 1905, 2ᵉ état, 50 fr. ; Anonyme, mai 1905 (Cᵗᵉ Mathéus), 2ᵉ état, 230 fr. et 175 fr. ; H. Giacomelli (1905), 1ᵉʳ état, 155 fr. ; Anonyme, juin 1906, 2ᵉ état, épr. *signée*, 65 fr. ; A. Ragault (1907), 52 fr. ; A. Robant (1907), 57 fr. et 40 fr. ; Vente Bouvrain (1907), 2ᵉ état, 98 fr. ; Vente, nov. 1908, 2ᵉ état, 48 fr. ; Vente, 10 nov. 1909, 3ᵉ état, sur papier ancien, 75 fr.

La planche de l'Étang au batelier, accompagnait dans les *Poésies posthumes*, d'Edm. Roche, le sonnet suivant :

A M. C. COROT

Nous regardions l'étang d'une eau morne et plombée
Lentement sous la brise assembler pli sur pli.
Et la vase cerner d'un contour assoupli
La proue et les flancs noirs d'une barque embourbée.

La couronne des bois feuille à feuille tombée
Jonchait le sol ; le ciel de brume était empli ;
Tous deux à demi voix, comme à la dérobée
Nous disions tristement : « l'Été s'est accompli.

Ces coteaux ont perdu leur grâce coutumière
Plus de feuillage vert, plus de blonde lumière
Tremblant dans l'eau qui tremble en dorant la hauteur!

Cette idylle à nos yeux peut encore reparaître,
Si vous le voulez-bien : N'êtes-vous pas le Créateur
Qui l'avez recréée après le Créateur?

Ville d'Avray.

Dans le catalogue d'une vente d'estampes dirigée par Clément, du 15 au 19 juin 1883, on lit ce qui suit :

N° 771. Paysage, pour les Poésies d'E. Roche. Superbe épreuve d'essai *avant le nom...*

772. La même estampe. Très rare épreuve du deuxième état, la seule connue *avec le nom mal indiqué.*

L'état reproduit dans l'Œuvre de Corot (Tome IV) par Alf. Robant, est le troisième, avec le trait échappé dans le ciel ; le texte indique par erreur : 1er état.

Cuivre détruit ?

4. — UN LAC DU TYROL

(L. 173 millim. H. 112)

(1863) — *3ᵉ état.*

(Cat. A. Rebaut, n° 3126 — 3 états décrits).

1ᵉʳ Etat. Avant la lettre, seulement avec le nom de Corot. Fort rare. Nous n'avons pas rencontré
d'épreuves de cet état et les sept épreuves que possédait Alf. Robaut, n'étaient pas des avant-
lettre, mais des exemplaires *avec la lettre non encrée.* Une épreuve de ce 1ᵉʳ état, nous est
signalée dans la collection de M. Ch. Deering, de Chicago.

2ᵉ — Avec les mots : *Paris Imp. Houiste rue Mignon 5*, au B. à D., mais avant le titre de la revue.
Très-rare. Collection de M. G. A. Lucas.

3ᵉ — Outre l'adresse de l'imprimeur, on lit au B. à G. : *Le Monde des Arts*. L'état reproduit. Rare.
Publié dans le Monde des Arts (n° du 1ᵉʳ sept. 1865), revue mensuelle illustrée, dont le
1ᵉʳ fascicule parut en octobre 1864 et le dernier dans les premiers mois de l'année 1866.
Bibliothèque publique de New-York, M. et Mᵐᵉ A. Curtis, MM. Ch. Bermond, Loys Delteil,
T. Möller, etc.

4ᵉ — La lettre dissimulée.

―――――――

VENTES : Anonyme, déc. 1901, 3ᵉ état, 33 fr.; A. Robant (1907), 3ᵉ état, 250 fr. et 285 fr.; même vente,
4ᵉ état, sept épreuves, 807 fr.; Anonyme (14 avril 1908), 3ᵉ état, 180 fr.

―――――――

Cuivre détruit ?

5. — SOUVENIR D'ITALIE

(H. 294 willim. L. 222)

(1866) — *1ᵉʳ état*. (Cat. A. Robaut, n° 3127 — 4 états décrits).

1ᵉʳ **État.** Avant toute lettre et avant le n°. Rare. L'état reproduit. Bristish Museum, A. Robant. MM. G. Eissler, G. Petitdidier, H. S. Theobald.

2ᵉ — Avec la lettre, le n° 38 et l'adresse de Cadart et Chevalier.

3ᵉ — Avec la même adresse, mais la planche très usée dans les fonds, a été retouchée dans la colline se profilant à l'horizon, ainsi que dans le monument à dôme; de plus, les angles supérieurs du cuivre presqu'aigus dans l'état qui précède, sont arrondis dans celui-ci.

4ᵉ — La lettre effacée.

VENTES : Corot (1875), 1er état, 25 fr.; Lessore (1889), 1er état, 30 fr.; A. Bouvenne (1894), 1 fr.; J. Michelin (1898), 1er état, 30 fr.; Anonyme, 1904, 2e état, 18 fr.; V. Bouvrain (1907), 2e état, 45 fr.; Anonyme, nov. 1907, 2e état, 51 fr.; L. Dumont (1908), 2e état, 33 fr.

Dans l'Œuvre de Corot, d'Alfred Robaut, publié par les soins de M. Et. Moreau-Nélaton, une interversion a fait indiquer sous la reproduction héliographique de l'eau-forte : Souvenir d'Italie, le n° 3128 correspondant alors au texte de la planche : Environs de Rome.

Alfred Robaut signale deux états du Souvenir d'Italie qui n'ont jamais existé; ce sont les états mentionnés avec le nom de Luquet comme *éditeur*, au lieu et place de Chevalier (2e) et de Cadart comme *imprimeur* (4e). Aucun changement n'a eu lieu dans les inscriptions marginales de cette planche, pas plus que dans l'estampe suivante d'ailleurs.

L'eau-forte : Souvenir d'Italie, mordue par M. F. Bracquemond, a été exposée au Salon de 1865, au *Noir et Blanc* (Galeries Durand-Ruel), 1876, puis à la Centennale de l'Art Français (Exposition Universelle de 1889).

Cette planche a été fac-similée dans un journal : *La Seine-et-Oise illustrée*, avec ce titre imprévu : *Près Mantes*, et comme dessin à la plume.

Il existe de *faux* avant-lettre du Souvenir d'Italie obtenus soit au moyen d'un cache, soit en prenant le soin de ne pas encrer la lettre.

Le cuivre existe (il appartient à M. F. Keppel).

1ᵉʳ État. Avant toute lettre. Rare. Bibliothèque publique de New-York, MM. A. Beurdeley, F. Bracque-mond, L. Delteil, H. S. Theobald.

2ᵉ — Avec la lettre, le nᵒ 211, et l'adresse de Cadart et Luquet. L'état reproduit.

3ᵉ — La lettre est effacée et la planche retouchée : le monument du fond est en partie regravé, ainsi que la colline qui la supporte ; quelques tailles ont été ajoutées dans le ciel à gauche, puis

dans les feuillages. Tirage postérieur. Les épreuves de cet état qui manque d'harmonie, sont généralement tirées sur papier du Japon, tandis que les véritables *avant-lettre* le sont sur vergé au filigrane : AQUA-FORTISTES.

VENTES : Lessere (1889), 1er état, 5 fr. 50 ; Anonyme, mai 1904, 1er état, 51 fr. ; H. Giacomelli (1905), 1er état, 165 fr. ; A. Ragault (1907), 2e état, 112 fr. ; Anonyme, nov. 1907, 2e état, 30 fr. ; A. Robaut (1907), 2e état, 42 fr. ; L. Dumont (1908), 2e état, 40 fr.

Alf. Rebaut signale deux états des Environs de Rome qui n'existent pas ; ce sont les deux états mentionnés avec la substitution du nom de Chevalier à celui de Luquet, et du nom de Cadart à celui de Delâtre. Toutes les épreuves avec la lettre, y compris celles des tirages postérieurs à la publication de la *Société des Aqua-fortistes*, portent toujours l'adresse de Cadart et *Luquet*, ainsi que le nom de Delâtre comme imprimeur.

« Cette eau-forte, mordue par Bracquemond, a figuré en 2e état au Salon de 1866. L'épreuve exposée « au Salon a fait partie de la vente posthume Corot et a été adjugée 20 fr. à M. Alfred Robant. Elle a « figuré à l'Exposition Universelle de 1889 (N° 101 du catalogue) » (A. Robaut et Moreau-Nélaton, l'Œuvre de Corot, 1905).

Dans l'Œuvre de Corot, d'Alfred Robaut, une légère interversion a fait indiquer sous la reproduction héliographique de l'eau-forte : Environs de Rome, le n° 3127 se référant au texte du *Souvenir d'Italie*.

Le cuivre existe (il appartient à M. F. Keppel).

7. — PAYSAGE D'ITALIE

(L. (cuivre) 237 millim. H. 158)

(Vers 1865) — *1er état*. (Cat. A. Robaut, n° 3129 — 5 états décrits).

1er État. Avant toute lettre et avant le n°; des traits de pointe débordent en marge à droite. Rare. Collection de M. et Mme A. Curtis, MM. F. Bracquemond, A. Beurdeley, Cosson (épr. de Giacomelli), Ch. Deering, Loys Delteil, Eug. Durand, G. Eissler, T. Möller, G. Petitdidier, H. S. Theobald. **L'état reproduit.**

2e — Avec la lettre, le n° 246 et l'adresse de Cadart et Luquet.

3e — L'adresse de Cadart et Luquet, enlevée. On lit au B. à G. : HOTEL DES DEUX-MONDES et à D. : *Librairie Bachelin-Deflorenne.* Le nom de Delàtre remplacé par : *Imp. A. Cadart Paris.*

VENTES : Corot (1875), 1er état, 15 fr. ; Anonyme, déc. 1903, 1er état, 13 fr. ; H. Giacomelli (1905), 1er état, 210 fr. ; Anonyme, mai 1905 (Cte Mathéus), 1er état, 147 fr. ; A. Ragault (1907), 1er état, 155 fr. ; Anonyme, nov. 1907, 2e état, 25 fr. ; Anonyme, 14 avril 1908, 1er état, (épr. de Giacomelli), 150 fr. ; L. Dumont (1908), 2e état, 21 fr. ; Anonyme (1er février 1910), 2 épreuves du 3e état, 18 fr.

Le cuivre du **Paysage d'Italie** a été mordu par M. F. Bracquemond. Il en existe de *faux* avant-lettre ; on les reconnait notamment à un trait échappé perpendiculaire qu'on voit sur le ciel, à gauche.

Alfred Robaut mentionne 2 états que nous n'avons rencontré nulle part : l'un avec le nom de Chevalier remplaçant celui de Luquet, l'autre avec le nom de Delàtre sur certains exemplaires du tirage pour le MUSÉE DES DEUX-MONDES.

Le cuivre existe.

8. — CAMPAGNE BOISÉE

(L. 131 millim. H. 100)

(1866) — 2ᵉ *état*. (Cat. A. Robant, n° 3130 — 3 états décrits).

1ᵉʳ État. Avant toute lettre, même avant la signature. Fort rare. Collection de MM. Ch. Deering, G. Eissler.

2ᵉ — Encore avant la lettre, mais avec le nem de Corot, au bas du terrain, à gauche. Peu commun. État tiré d'abord à quelques épreuves *d'essai* ou *d'artiste*, puis à 40 épreuves. L'état reproduit.

3ᵉ — Avec la lettre. On lit sons le T. C. à G. : *Corot inv. et sc.*, et à D. : *Imp. Delâtre, Paris*. État publié dans le *Paysagiste aux Champs, Croquis d'après nature*, par Frédéric Henriot, Paris, Ach. Faure, 1866.

4ᵉ — Le nom de Delàtre enlevé et remplacé par celui de Salmon. État publié dans la seconde édition du *Paysagiste aux Champs*, Paris, Emile Lévy, (1876).

———————

VENTES : Corot (1875), 2ᵉ état, 10 fr.; H. Giacomelli (1905), 2ᵉ état, 100 fr.; Anonyme, nov. 1905, 2ᵉ état, 23 fr.; A. Ragault (1907), 2ᵉ état, 100 fr.; A. Robaut (1907), 2ᵉ état, 63 fr.; Anonyme, 14 avril 1908, 3ᵉ état, 15 fr.

———————

La Campagne boisée est également connue sous le titre : la Maisonnette (Vente Aug. Boulard, 1900).

Le cuivre existe (il appartient à M. F. Henrict).

9. — DANS LES DUNES : SOUVENIR DU BOIS DE LA HAYE

(L. 192 millim. H. 119)

(1869) — 2ᵉ état. (Cat. A. Robant, n° 3131 — 2 états décrits).

1ᵉʳ État. Avant l'*astérisque* ou *étoile*, dans l'angle droit du haut. Fort rare. Collection de M. et Mᵐᵉ A. Curtis, MM. F. Bracquemond, Ch. Deering, Loys Delteil (épr. signée).

2ᵉ — Avec l'astérisque. L'état reproduit. Publié dans *Sonnets et Eaux-Fortes*, Paris, A. Lemerre, 1869, en accompagnement d'un sonnet d'André Lemoyne : Paysage Normand. Tiré à 350 exemplaires. Cabinet des Estampes de Dresde, Kunsthale de Brême, MM. A. Beurdeley, G. Eissler, R. Homais, etc...

VENTES : H. Giacomelli (1905) 2ᵉ état (indiqué 1ᵉʳ), 120 fr. ; Anonyme, mai 1905, 2ᵉ état, 70 fr. ; F. A. L. (1907), 1ᵉʳ état, 166 fr. ; A. Ragault (1907), 2ᵉ état. 71 fr. ; Anonyme, 14 avril 1908, 2ᵉ état (épr. de Giacomelli), 42 fr. ; Anonyme, 5 mars 1909, 2ᵉ état, 72 fr. ; Anonyme (1ᵉʳ février 1910), 2ᵉ état, 67 fr.

Le cuivre du Souvenir du Bois de La Haye, a été mordu par M. F. Bracquemond. Signalons que cette pièce a été exposée au *Noir et Blanc* (Galeries Durand-Ruel), en 1876, sous le titre : *Bords de marais*.

Nous donnons ci-dessous, à titre documentaire, la copie du sonnet d'André Lemoyne, qui accompagnait l'eau-forte de Corot : **Dans les Dunes** :

PAYSAGE NORMAND

J'aime à suivre le bord des petites rivières
Qui cheminent sans bruit dans les bas-fonds herbeux.
A leur fil d'argent clair viennent boire les bœufs
Et tournoyer le vol des jeunes lavandières.

J'en sais qui passent loin des grands fleuves bourbeux,
Diaphanes miroirs des plantes printanières ;
Et les reines-des-prés s'y penchent les premières,
En écoutant jaser cinq ou six flots verbeux.

Ma petite rivière a la mer pour voisine :
Plus d'un martin-pêcheur vêtu d'aigue-marine
Coupe, sans y songer, le vol du goëland ;

Et parfois, ébloui de l'immensité bleue,
L'oiseau dépaysé, d'un brusque tour de queue,
Vers les saules remonte & va tout droit filant.

Cuivre détruit.

10. — VÉNUS COUPANT LES AILES DE L'AMOUR

1" planche

(H. 227 millim. L. 150)

(Vers 1869-70) (Cat. A. Robant, n° 3132 — 1 seul état décrit).

VENTES : H. Giacomelli (1905), 70 fr. ; A. Robant (1907), 95 fr. et 90 fr.

———

Le cuivre de **Vénus** coupant **les ailes de l'Amour**, ainsi que le cuivre du n° suivant, ont passé à la vente Alfred Robaut, à qui ils avaient été offerts par Corot lui-même, en 1871. Adjugés au prix de 250 francs, ils sont devenus la propriété de M. **Edm. Sagot.**

« Le 6 juin 73 je fais faire chez Salmon l'essai de cette planche et des 2 qui suivent (1). J'en fais
« tirer de chaque 2 épreuves sur papier à la forme — de hollande — et 5 épreuves sur chine volant.
« C'est M. Delaunay Alf. qui a fait mordre les planches; elles étaient, surtout le paysage qui suit, dans
« un état affreux. Le vernis s'était écaillé et les raies abondaient, par suite du frottement de ces planches
« dans un tiroir. C'est l'hiver dernier que le Maître les avait retrouvées, et qu'il me les a offertes, n'en
« ayant aucun parti à tirer lui-même.....

 « le 14 novembre 73 j'en ai fait tirer chez Cadart 2 épreuves de chaque sur japon. »

 (Alf. Robant, notes manuscrites *inédites).*

————————

Il existe un croquis à la mine de plomb de Vénus coupant les ailes de l'amour; ce croquis a été
reproduit à la page 261 de la biographie de Corot, écrite par M. Moreau-Nélaton, en tête de l'*Œuvre
de Corot,* par Alfred Robant.

————————

(1) Souvenir des *Fortifications de Douai* et le *Dôme florentin.*

Le cuivre existe (il appartient à M. Edm. Sagot).

(Vers 1869-70) (Cat. A. Robant, n° 3133 — 1 seul état décrit).

———————

Le cuivre de la 2ᵉ variante de **Vénus coupant les Ailes de l'Amour,** a été mordu par Alfred Delaunay, ainsi que celui de la 1ʳᵉ planche, d'ailleurs ; c'est encore ce graveur qui a fait mordre le Dôme **florentin** et le Souvenir **des Fortifications de Douai** (voir la note de la page précédente).

Le cuivre existe (il appartient à **M. Edm. Sagot).**

(Vers 1865-70)

(Cat. A. Robant, n° 3134 — 1 seul état décrit).

Planche tirée à une vingtaine d'épreuves, entre les années 1873 et 1890, et à 100 épreuves en 1908.

VENTES : Corot (1875), 20 fr.; F. A. L. (1907), 245 fr.; Anonyme, 29 nov. 1907, 70 fr.; A. Robaut (1907), 4 épreuves, 497 fr.; J. Gerbeau (1908), 120 fr.

———

Collection de M. et Mme A Curtis, MM. A. Beurdeley, Dr Berolzheimer, Ch. Deering, etc.

———

Le cuivre du Souvenir des Fortifications de Douai, donné en 1871, par Corot, à Alf. Robant, a passé à la vente de cet amateur (décembre 1907), où il a été adjugé à M. A. Strölin, au prix de 400 francs.

Cuivre détruit.

13. — LE DOME FLORENTIN

(H. cuivre 23 willim. L. 160)

(Vers 1869-70) (Cat. A. Robaut, n° 3135).

1er État. Avant toute lettre. Une vingtaine d'épreuves tirées entre les années 1873 et 1890, et 100 épreu-
ves en 1908. L'état reproduit.

2° — Encore avant la lettre, mais on lit au B. à D: C. *Corot inv. et* sr. Tirage : 50 épreuves pour
l'édition sur japon du présent ouvrage.

3° — Avec la lettre. Outre le nom de Corot, on lit au B. au M : LE DOME FLORENTIN, puis en H. à D. :
Le Peintre-Graveur illustré T. V. Tirage à 350 épreuves pour le présent ouvrage.

———————

VENTES : Corot (1875), 20 fr. ; F. A. L. (1907), 380 fr.; A. Robant (1907), 7 épreuves, 702 fr.; Ano-
nyme (14 avril 1908), 160 fr. ; J. Gerbeau (1908), 110 fr.

———————

Le cuivre du Dôme florentin, mordu par A. Delauney, a été offert à la *Bibliothèque Nationale*, par
M. A. Strölin qui l'avait acquis à la vente Robant et qui nous le prêta obligeamment pour un tirage
spécialement destiné à notre Peintre Graveur Illustré.

Cuivre détruit.

14. — LE BAIN

(L. 196 millim. H. 151

(Vers 1865) (Cat. A. Robant, n° 3136).

VENTE : Ph. Burty (1891), 40 fr.

Bibliothèque publique de New-York, Alf. Robaut (épreuve de Burty).

« Cette planche, nettoyée par l'imprimeur avant qu'elle ait été mordue, est demeurée à l'état de
« croquis inachevé, et il n'en a pas été fait de tirage ; une ou deux épreuves d'essai seulement. » (A. Robant,
l'Œuvre de Corot).

Cuivre détruit.

II^e SECTION

—

LITHOGRAPHIES

(Vers 1822.)

« Tandis que son crayon courait sur le papier (26 mai 1873), le maître disait : « Je me rappelle que
« j'avais adossé le grenadier contre un arbre... Dans ses bras, il tenait son drapeau, décidé à ne l'aban-
« donner qu'en mourant... Je le revois avec sa grande redingote, ses guêtres... Devant lui, trois contre un,
« des Anglais le menaçaient de leur baïonnette... » (A. Robaut, l'*Œuvre de Corot*, T IV, p. 114).

———————

« La Bibliothèque Nationale ne possède pas ces épreuves. Cependant, le nommé Collas, qui demeurait
« passage Feydeau, où l'artiste les avait toutes mises en dépôt, a parfaitement bien, dans son compte,
« retenu 3 exemplaires pour le dépôt légal. — Aujourd'hui la maison Collas est complètement fondue... »
(Note *manuscrite inédite* d'Alf. Robaut.)

———————

« C'est la seule de ces 3 compositions que se rappelle M. Edouard Delalain fils ». (A. Robant, vers
1873, note *manuscrite inédite*).

(Vers 1822). (Collection A. Robant, n° 3138).

« Cette pièce nous est absolument inconnue. Cependant, nous possédons sur son compte des
« indications de Corot lui-même, fournies par lui à M. Alfred Robaut pendant leur séjour commun à
« Brunoy, en mai 1873. Le maître, répondant à la demande de son ami, traça le croquis ci-contre, en
« haut duquel on lit de sa main : « Souvenir de la peste de Barcelone ». Tout en dessinant, il disait :
« Ah ! que cela devait être maladroit et mauvais ! Car, vous savez, j'ignorais absolument tout de mon
« métier et je n'avais pas le loisir de m'y attarder. J'étais encore chez M. Delalain et je m'échappais
« clandestinement pour porter mes pierres chez Engelmann. » (A. Robant, l'*Œuvre de Corot*, Tome IV,
« p. 114.)

17. — UNE FÊTE DE VILLAGE

(L. millim. H.)

« De cette lithographie, dont l'existence a été affirmée par Corot, nous n'avons aucune indication,
« même sommaire comme les précédentes. A plus de 50 ans de distance, la mémoire de Corot lui faisait
« défaut sur ce sujet. Il se rappelait seulement que la scène comprenait une grande quantité de figures. »
(A. Robaut, l'Œuvre de Corot, T. IV, p. 114).

(Vers 1836). (Cat. A. Robant, n° 3137).

Cette très-rare lithographie a été publiée vers 1836 — dans quelques exemplaires *seulement* — dans une brochure parue chez Breauté, passage Choiseul, et intitulée : *La Caisse d'Épargne*, vaudeville d'Edouard Delalain, musique de G. Saint-Yves; ce vaudeville fut représenté pour la première fois sur le Théâtre Comte, le 1ᵉʳ octobre 1836.

Collection Alf. Robant.

III^e SECTION

—

AUTOGRAPHIES

Il existe quinze autographies par Corot; douze d'entre elles (1) furent publiées en cahier, par les soins d'Alfred Robant; nous donnons la teneur de la couverture de cette publication, ainsi que de la notice qui précédait les œuvres de Corot, dans le cahier.

Couverture :

DOUZE CROQUIS & DESSINS ORIGINAUX *sur papier Autographique* PAR COROT = *tirés à Cinquante Exemplaires.* = *Numéro... figné* (sic) *de l'auteur* — PARIS *Rue Lafayette N° 113, Rue Bonaparte N° 18, à la Librairie artistique et chez les principaux Marchands d'Estampes.* — *Imp. Lemercier & Cⁱᵉ, rue de Seine, 57, Paris.*

Notice :

« Nous offrons aux Amateurs du talent aujourd'hui si apprécié de M. COROT un recueil complè-
« tement inédit de Douze dessins & compositions dessinés sur papier autographique par lui-même & reportés
« par nous directement sur la pierre.

« On a ainsi sous les yeux l'œuvre intime du Maître, sans qu'elle soit traduite par aucun intermédiaire,
« & nous insistons sur l'intérêt de ce procédé, car il y a toujours dans l'œuvre d'un artiste comme M.
« COROT, un côté indéfinissable de poésie qu'aucun crayon étranger ne saurait rendre.

« C'est après avoir passé à Paris toute la durée du siège, que M. COROT vint, dès avril 1871, se
« reposer dans le Nord, & faire tantôt à Arras tantôt à Douai, des études & même des tableaux importants ;
« entretemps & pour varier ses occupations, il traçait avec cette fécondité d'imagination qu'on lui connaît,
« les Compositions & les Dessins que nous venons de réunir en album & que nous avons fait tirer seule-
« ment à Cinquante exemplaires numérotés.

« Nous avons la confiance que ces reflets parfois si rapides, de la pensée même du Maître, seront
« appréciés par les Amateurs & par les Artistes ; C'est pour cela que nous avons voulu n'en rien distraire
« estimant que les admirateurs de l'œuvre de M. COROT nous sauront gré de leur fournir d'un tel peintre,
« les moindres croquis dans leur exécution primesautière & franche. Ceux qui ont pu l'approcher & le
« connaître, y retrouveront comme l'écho de sa conversation toujours variée & attachante.

Quelques-uns de ces dessins sont d'ailleurs très finement exécutés, le grand Artiste leur a prodigué
« tous les soins ; ils renferment alors beaucoup du charme de ses incomparables peintures.

Paris, Septembre 1872. »

(1) Six au moins de ces planches ont été *numérotées.*

(1871) — *1er État.* (Cat. A. Robant, n° 3142 — 1 seul état décrit).

1er État. Sans signature. L'état reproduit. Collection de M. et Mme A. Curtis (épr. rehaussée par Corot), M. P. Cosson.

2° — Avec le nom de Corot, dans le bas à gauche, apposé au moyen d'une griffe spéciale. Collection de MM. G. Eissler, Marcel Guérin (épr. de Robant).

VENTES : A. Robant (1907), épreuve d'essai, rehaussée par Corot, 1105 fr. ; 2 épreuves, 605 fr. ; Anonyme, 14 avril 1908, 172 fr.

Notons à titre de curiosité, que le cahier complet des *Autographies,* soit 12 planches, se vendait 16 francs à la vente Alf. Sensier, en 1877, et 100 francs, à la vente Monnerot, en 1884, avec une des planches inédites.

(1871)

(Cat. A. Robant, n° 3143).

Le tirage de la Tour isolée, a été exécuté en noir sur bulle mince fixé.

———————

VENTES : A. Bouvenne (1894), avec les n^{os} 25, 26, 28, 29 et 30 de notre cat., 30 fr.; A. Robant (1907), épr. teintée par Corot, 510 fr. — et 100 fr. et 145 fr.'; Anonyme, 14 avril 1908, 67 fr.; Anonyme, Déc. 1908, 60 fr.

———————

Collection A. Robant, M. et M^{me} A. Curtis (épr. *teintée* par Corot, de la collection Robant), M. P. Cosson.

21. — LA RENCONTRE AU BOSQUET

(H. 278 millim. L. 222)

(1871) — 2ᵉ *État.* (Cat. A. Robant, n° 3144 — 1 seul état décrit).

1ᵉʳ État. Sans signature. Très rare. Collection A. Robant. M. H. E. Delacroix.

2ᵉ — Avec le nom de Corot, dans le bas à gauche, apposé au moyen d'une griffe spéciale. L'Etat reproduit. Collection de M. G. Eissler.

———

VENTES : A. Robant (1907), épr. teintée par Corot, 300 fr. ; épr. 102 et 150 fr. ; Anonyme, 14 avril 1908, 99 fr. ; J. Gerbeau (1908), 215 fr. ; Anonyme, 5 mars 1909, 155 fr.

(Arras, 1871) — *1ᵉʳ Etat*. (Cat. A. Robaut, n° 3145 — 2 états décrits).

1ᵉʳ Etat. Sans signature. Très rare. **L'Etat** reproduit. Collection de M. et Mᵐᵉ A. Curtis, MM. P. Cosson, G. Eissler.

2ᵉ . — Avec le nom de Corot apposé dans le bas, à droite, au moyen d'une griffe spéciale. Rare.

———————

VENTES : A. Robant (1907), 2 épreuves, 376 fr. ; J. Gerbeau (1908), 130 fr. ; Anonyme, 14 avril 1908, 137 fr.

———————

Le tirage de cette autographie, a été exécuté en noir sur papier violacé fixé.

(Arras, 1871) — 2ᵉ *état*.

(Cat. A. Robant, n° 3146 — 2 états décrits).

1ᵉʳ État. Sans signature. Quatre ou cinq épreuves. Collection de M. et Mᵐᵉ A. Curtis, MM. P. Cosson, M. Guérin (épr. de Robant).

2ᵉ — Avec le nom de Corot apposé dans le bas, à droite, au moyen d'une griffe spéciale. L'état reproduit.

―――――――

VENTES : A. Robaut (1907), 3 épreuves du 1ᵉʳ état, 422 fr. ; J. Gerbeau (1908), 250 fr.

24. — SAPHO

(L. 278 willim. H. 218)

(Arras, 1871) *1er état*. (Cat. A. Robant, n° 3151 — 2 états décrits).

1er État. Sans signature. L'état reproduit. Quelques épreuves en noir sur papier violacé et en bistre orangé. Collection A. Robaut, MM. P. Cosson, Marcel Guérin.

2e — Avec le nom de Corot apposé dans le bas, à gauche, au moyen d'une griffe spéciale. Rare.

———————

VENTES : A. Robaut (1907), 2 épreuves d'essai, 283 fr.; Anonyme, 14 avril 1908, 2e état 75 fr.

———————

Cette autographie a figuré à la Centennale de 1889.

25. — LE REPOS DES PHILOSOPHES

(H. 216 millim. L. 144)

(1871) — 3ᵉ *état*. (Cat. A. Robant, nᵒ 3141 — 2 états décrits).

1ᵉʳ État. Avant le nom de Corot, le numéro et l'adresse. Dix épreuves. Collection A. Robant, M. et Mᵐᵉ A. Curtis, M. Marcel Guérin.

2ᵉ — Avec le nom de Corot, encore avant l'adresse et le numéro. Collection de M. et Mᵐᵉ A. Curtis, MM. G. Eissler, Loys Delteil.

3ᵉ — On lit en H. à G. : **Nᵒ 8**, et sous le sujet, au M : *Imp. Lemercier et Cⁱᵉ, r. de Seine 57 Paris.* L'état reproduit.

————————

VENTES : A. Robaut (1907), 250 fr., 405 fr., 230 fr. et 200 fr. ; Anonyme, 5 mars 1909, 3ᵉ état, 160 fr.

(H. 158 millim. L. 136)

(1871) — *1er état*. (Cat. A. Robant, n° 3147 — 1 seul état décrit).

1er État. Avant le n° et l'adresse. Très rare. Collection de MM. G. Eissler, Loys Delteil, G.
 Petitdidier. L'état reproduit.

2° — On lit en H. à G. : N° 9, puis au B. au M. : *Imp. Lemercier & Cie, r. de Seine 57 Paris*.
 Collection de M. et Mme A. Curtis.

VENTES : A. Robaut (1907), 7 épreuves, 776 fr. ; Anonyme, 14 avril 1908, 100 fr.

« Il existe 3 exemplaires d'essai (RRR) imprimés en noir ou bistre fort sur papier jaunâtre ; 5 autres
« épreuves (RR) sur Chine et teintes diverses. Le reste du tirage est sur Chine d'un ton bistré roux. »
(A. Robaut, l'*Œuvre de Corot*, 1905).

27. — SOUVENIR D'ITALIE

(L. 180 willim. H. 130)

(1871) — *1er état*. (Cat. A. Robaut, n° 3148).

Collection A. Robant, MM. P. Cosson (essai en noir), Loys Delteil.
Bibliothèque Nationale (épreuve avec dédicace : *offert à Madame Larochette, C. Corot, son ami*).

1er Etat. Avant le n° et avant l'adresse de Lemercier. Très rare. **L'Etat** reproduit.

2ª — On lit en H. à G: **N°** 10, puis au B. au M.: *Imp. Lemercier et Cᵗᵉ, r. de Seine 57 Paris*.
Collection de M. Eug. Durand.

VENTES : A. Robant (1907), essai, 200 fr. et 62 fr. ; Anonyme, 14 avril 1908, 227 fr.

« 2 ou 3 épreuves d'essai (RRR) en noir et bistre foncé sur papier de chine ou ordinaire. Le tirage
« de la publication est en bistre sur Chine. » (A. Robaut, *L'Œuvre de Corot).*

Le Souvenir d'Italie a été exposé à la Centennale de 1900.

28. — LE MOULIN DE CUINCY, près DOUAI

(L. 259 millim. H. 211)

(Douai, 1871)

(Cat. A. Robant, n° 3150 — 1 seul état décrit).

1^{er} État. Avant le n° et avant le nom de l'imprimeur. De toute rareté. Collection de M. Ch. Jacquin (épreuve de Robant).

2° — Avec le N° 11, dans le H. à G., et l'adresse de Lemercier, au B. à D. Tirage en bistre, sur chine fixé. Rare. Bibliothèque Nationale de Paris, M. et M^{me} A. Curtis.

VENTES : A. Bouvenne (1894), avec 5 autres autographies, 30 fr. ; A. Robant (1907), 1^{er} état, 510 fr. ; 2° état, 205 fr. ; Anonyme, 14 avril 1908, 2° état, 160 fr.

Le Moulin de Cuincy, a été exposé aux Centennales de 1889 et de 1900.

27. — SOUVENIR D'ITALIE

(L. 180 willim. H. 130)

(1871) — *1er état*. (Cat. A. Robaut, n° 3148).

Collection A. Robant, MM. P. Cosson (essai en noir), Loys Delteil.
Bibliothèque Nationale (épreuve avec dédicace : *offert à Madame Larochette, C. Corot, son ami)*.

1er Etat. Avant le n° et avant l'adresse de Lemercier. Très rare. **L'Etat** reproduit.

2e — On lit en H. à G : **N° 10**, puis au B. au M. : *Imp. Lemercier et Cie, r. de Seine 57 Paris*.
Collection de M. Eug. Durand.

VENTES : A. Robant (1907), essai, 200 fr. et 62 fr. ; Anonyme, 14 avril 1908, 227 fr.

« 2 ou 3 épreuves d'essai (RRR) en noir et bistre foncé sur papier de chine ou ordinaire. Le tirage
« de la publication est en bistre sur Chine. » (A. Robaut, *L'Œuvre de Corot)*.

Le Souvenir d'Italie a été exposé à la Centennale de 1900.

(Douai, 1871)

(Cat. A. Robant, n° 3150 — 1 seul état décrit).

1er État. Avant le nⁿ et avant le nom de l'imprimeur. De toute rareté. Collection de M. Ch. Jacquin (épreuve de Robant).

2° — Avec le N° 11, dans le H. à G., et l'adresse de Lemercier, au B. à D. Tirage en bistre, sur chine fixé. Rare. Bibliothèque Nationale de Paris, M. et Mᵐᵉ A. Curtis.

———————

VENTES : A. Bouvenne (1894), avec 5 autres autographies, 30 fr. ; A. Robant (1907), 1er état, 510 fr. ; 2ᵉ état, 205 fr. ; Anonyme, 14 avril 1908, 2ᵉ état, 160 fr.

———————

Le Moulin de Cuincy, a été exposé aux Centennales de 1889 et de 1900.

29. — UNE FAMILLE A TERRACINE

(L. 405 willim. H. 261)

(Douai, 1871) — *1er état.* (Cat. A. Robant, n° 3152 — 1 seul état décrit).

1er État. Avant le n° et l'adresse. Tiré à une douzaine d'épreuves, une en noir, les autres en bistre foncé, sur papiers de diverses nuances. L'état reproduit. Collection A. Robaut, M. P. Cosson.

2° — On lit en H. à G. : **N° 12**, puis au B. à D. : *Imp. Lemercier & Cⁱᵉ, r. de Seine 57 Paris.* Bibliothèque Nationale, Kunsthalle de Brême, M. G. Petitdidier.

———

VENTES : H. Fantin-Latour (1904), 1er état, avec 7 photographies de Desavary, 63 fr. ; A. Robant (1907), 6 épreuves, 805 fr. ; J. Gerbeau (1908), 1er état, 312 fr. ; Anonyme (14 avril 1908), 2° état, 100 fr.

———

La maculature du dessin, qui avait servi au report, a passé à la vente Alfred Robant, où elle fut adjugée au prix de 80 francs ; elle appartient à M. le baron Vitta.

30. — SAULES ET PEUPLIERS BLANCS

(L. 393 millim. H. 258)

(1871).

(Cat. A. Robant, n° 3149 — 1 seul état décrit).

1ᵉʳ État. Avant l'adresse et le n°. De toute rareté. Collection de M. et Mᵐᵉ A. Curtis.

2° — On lit en H. à G. : N° 13, puis au B. à D. : *Imp. Lemercier & Cⁱᵉ, r. de Seine, 57, Paris.* Sur quelques épreuves, l'adresse est à peine visible. Kunsthalle de Brême, collection de MM. Ch. Deering, G. Petitdidier.

VENTES · A. Robant (1907), 1ᵉʳ état, 600 fr., 2ᵉ état, 260 fr.; Anonyme, 14 avril 1908, 2ᵉ état, 220 fr.

« 2 épreuves d'essai (RRR) tirées en noir. Le reste du tirage est en bistre sur Chine. » (A. Robant, l'*Œuvre de Corot).*

31. — SOUS BOIS

(H. 222 willim. L. 168)

(Arras, 1871). (Cat. A. Robant, n° 3153).

Bibliothèque publique de New-York, A. Robaut, M. A. Beurdeley.

———————

VENTE : A. Robaut (1907), 2 épreuves, 41 fr.

———————

Premier essai de Corot sur papier autographique, dont il a été tiré quelques épreuves en noir d'abord, en ton sanguine ensuite.

(Arras, juillet 1874).

(Cat. A. Robant, n° 3154 — 1 état décrit).

Autographie tirée à 100 épreuves en noir, sur chine jaune ou gris, et sur bulle volant.

———

Collection A. Robaut, M. et M^{me} A. Curtis.

33. — LA LECTURE SOUS LES ARBRES

(H. 260 willim. L. 184)

(Arras, juillet 1874). (Cat. A. Robant, n° 3155).

Autographie tirée à 100 exemplaires en noir, sur chine jaune ou gris, et sur bulle volant.

Collection A. Robant, M. et M^{me} A. Curtis.

(Vers 1873). (Cat. A. Robaut, n° 3222 — 1 seul état décrit).

Très-rare. Bibliothèque publique de New-York, M. Loys Delteil.

Cette pièce, *non reproduite* dans le catalogue d'Alf. Robant, y est indiquée comme cliché-verre reporté sur pierre. Ne serait-ce pas plus justement un dessin exécuté directement sur papier à report et transporté sur pierre? Nous le croyons.

Bien que le Souvenir de Sologne ait été édité dans « l'Album contemporain, collection des dessins « et croquis des meilleurs artistes de notre époque — ouvrage publié sous le patronage des principaux « maîtres contemporains — pr mière série de 25 planches. Prix 15 fr., en vente au siège de la Société « Ichonographique, boulevard ..-Michel, 35 ». (Cat. A. Robaut, T. IV, p. 160), on ne le rencontre que très difficilement. Alfred Robaut le donne d'ailleurs comme « tiré à petit nombre ».

— —

CLICHÉS-VERRES

Dans le Tome IV de l'*Œuvre de Corot*, d'Alfred Robant, on lit, en tête des clichés-verre, les utiles renseignements qui suivent :

« Les procédés sur verre sont des sortes d'estampes photographiques, qui ont eu un moment de
« faveur parmi nos meilleurs artistes vers 1855-60.....

« Corot fut initié à cette pratique nouvelle par les photographes d'Arras, MM. Grandguillaume et
« Cuvelier, en même temps que par son ami Dutilleux, un des premiers adeptes de cette invention.

« Ces procédés sur verre ont fait récemment l'objet d'une étude particulière et approfondie dont
« l'auteur, M. Germain Hédiard, en même temps qu'il cataloguait ces œuvres d'un genre à part, s'est
« attaché à en expliquer la technique *(Gazette des Beaux-Arts,* 1ᵉʳ Novembre 1903).

« Elle consiste à prendre une plaque de verre et à produire sur cette plaque, au moyen d'opacités
« et de transparences, un dessin analogue à un négatif photographique, que l'on tire ensuite sur papier
« sensible, exactement comme un cliché ordinaire.

« Ces négatifs artificiels sont obtenus par des moyens différents. Le plus élémentaire consiste à
« enduire une plaque de verre d'une couche opaque, que l'on raye ensuite avec une pointe, comme on
« attaque le vernis dans l'eau-forte, de manière à mettre le verre à nu. On fait en sorte que la coloration
« de cette couche opaque soit blanche ou tout au moins claire, afin que, le verre étant posé sur une
« étoffe noire pendant le travail, les traits produits par la pointe apparaissent en noir, comme ensuite sur
« l'épreuve. Le travail de la pointe peut être additionné d'un tamponnage consistant à entamer la
« couche opaque au moyen d'une petite brosse de métal tenue perpendiculairement au verre. Les petits
« trous irréguliers ainsi obtenus forment une teinte plus ou moins vigoureuse selon que le tamponnage
« est plus ou moins répété. La couche opaque en question était primitivement obtenue par du collodion
« sensibilisé, exposé à la lumière, puis développé au sulfate de fer; mais le collodion avait le défaut
« de se déchirer parfois sous l'action de la pointe. Aussi fut-il remplacé dans la suite par une couche
« d'encre d'imprimerie étendue au rouleau et saupoudrée de céruse après légère dessiccation.

« Un autre procédé consiste à peindre sur la plaque de verre nue ou couverte d'un vernis trans-
« parent avec de la couleur à l'huile d'un ton clair, formant opacité sur le verre. On place toujours sous
« la plaque quelque chose de noir, pour juger du travail. On complète la peinture en traçant au besoin
« dans la pâte, avec un morceau de bois taillé *ad hoc*, des traits plus ou moins vigoureux.

« Le tirage de l'épreuve se fait en appliquant le papier sensible face à la couche opaque du cliché.
« On obtient ainsi toute la finesse du dessin. Toutefois, les épreuves ainsi produites sont en général un
« peu maigres et sèches. On en tire de plus enveloppées et plus grasses en retournant le cliché et en
« appliquant le papier contre le côté nu du verre, ce qui permet à la lumière d'irradier entre les tailles.
« Mais l'image, dans ce cas, est inversée. On peut atteindre un résultat analogue sans inverser l'image
« en séparant le papier sensible de la face opaque et travaillée de la plaque par une autre plaque de
« verre transparente, d'épaisseur appropriée au résultat souhaité.

« Nous distinguerons, dans le catalogue de ces estampes photographiques, trois séries comprenant :
« la 1ʳᵉ, les dessins exécutés exclusivement à la pointe ; la 2ᵉ, les dessins à la pointe additionnés de tam-
« ponnage; la 3ᵉ, les peintures sur verre avec grattages dans la pâte. »

—

CLICHÉS-VERRES

Dans le Tome IV de l'*Œuvre de Corot*, d'Alfred Robant, on lit, en tête des clichés-verre, les utiles renseignements qui suivent :

« Les procédés sur verre sont des sortes d'estampes photographiques, qui ont eu un moment de « faveur parmi nos meilleurs artistes vers 1855-60.....

« Corot fut initié à cette pratique nouvelle par les photographes d'Arras, MM. Grandguillaume et « Cuvelier, en même temps que par son ami Dutilleux, un des premiers adeptes de cette invention.

« Ces procédés sur verre ont fait récemment l'objet d'une étude particulière et approfondie dont « l'auteur, M. Germain Hédiard, en même temps qu'il cataloguait ces œuvres d'un genre à part, s'est « attaché à en expliquer la technique *(Gazette des Beaux-Arts*, 1ᵉʳ Novembre 1903).

« Elle consiste à prendre une plaque de verre et à produire sur cette plaque, au moyen d'opacités « et de transparences, un dessin analogue à un négatif photographique, que l'on tire ensuite sur papier « sensible, exactement comme un cliché ordinaire.

« Ces négatifs artificiels sont obtenus par des moyens différents. Le plus élémentaire consiste à « enduire une plaque de verre d'une couche opaque, que l'on raye ensuite avec une pointe, comme on « attaque le vernis dans l'eau-forte, de manière à mettre le verre à nu. On fait en sorte que la coloration « de cette couche opaque soit blanche ou tout au moins claire, afin que, le verre étant posé sur une « étoffe noire pendant le travail, les traits produits par la pointe apparaissent en noir, comme ensuite sur « l'épreuve. Le travail de la pointe peut être additionné d'un tamponnage consistant à entamer la « couche opaque au moyen d'une petite brosse de métal tenue perpendiculairement au verre. Les petits « trous irréguliers ainsi obtenus forment une teinte plus ou moins vigoureuse selon que le tamponnage « est plus ou moins répété. La couche opaque en question était primitivement obtenue par du collodion « sensibilisé, exposé à la lumière, puis développé au sulfate de fer; mais le collodion avait le défaut « de se déchirer parfois sous l'action de la pointe. Aussi fut-il remplacé dans la suite par une couche « d'encre d'imprimerie étendue au rouleau et saupoudrée de céruse après légère dessiccation.

« Un autre procédé consiste à peindre sur la plaque de verre nue ou couverte d'un vernis trans- « parent avec de la couleur à l'huile d'un ton clair, formant opacité sur le verre. On place toujours sous « la plaque quelque chose de noir, pour juger du travail. On complète la peinture en traçant au besoin « dans la pâte, avec un morceau de bois taillé *ad hoc*, des traits plus ou moins vigoureux.

« Le tirage de l'épreuve se fait en appliquant le papier sensible face à la couche opaque du cliché. « On obtient ainsi toute la finesse du dessin. Toutefois, les épreuves ainsi produites sont en général un « peu maigres et sèches. On en tire de plus enveloppées et plus grasses en retournant le cliché et en « appliquant le papier contre le côté nu du verre, ce qui permet à la lumière d'irradier entre les tailles. « Mais l'image, dans ce cas, est inversée. On peut atteindre un résultat analogue sans inverser l'image « en séparant le papier sensible de la face opaque et travaillée de la plaque par une autre plaque de « verre transparente, d'épaisseur appropriée au résultat souhaité.

« Nous distinguerons, dans le catalogue de ces estampes photographiques, trois séries comprenant : « la 1ʳᵉ, les dessins exécutés exclusivement à la pointe ; la 2ᵉ, les dessins à la pointe additionnés de tam- « ponnage ; la 3ᵉ, les peintures sur verre avec grattages dans la pâte. »

35. — LE BUCHERON DE REMBRANDT

(H. 102 willim. L. 064)

(Mai 1853). — 3ᵉ état. (Cat. A. Robant, n° 3158).

1ᵉʳ État. Avant un trait échappé oblique partant du bas à gauche. Fort rare. Collection A. Robant.

2ᵉ — Avec un trait échappé oblique partant du bas, à gauche, et passant devant la dernière lettre du nom du maître. Rare. Collection A. Robant, M. F. Bracquemond.

3ᵉ — Avec un trait échappé presqu'horizontal, traversant toute la planche, vers le bas, et avec un autre trait qui dissimule la lettre C du nom de Corot. L'état reproduit.

VENTES : G. Hédiard (1904), 13 fr.; Anonyme, 29 janv. 1908, 10 fr.

Sur la monture d'une épreuve ayant appartenu à C. Dutilleux, on lit de la main de celui-ci :

C. Corot, *1ᵉʳ essai de dessin sur verre pour photographie, mai 1853*.

Cliché détruit.

36. — LES ENFANTS DE LA FERME

(L. 112 willim. H. 087)

(Mai 1853) — *1er état*. (Cat. A. Robaut, n° 3161 — 2 états décrits).

1er État. Avant la cassure. L'état reproduit. Très-rare. Collection Robaut.

2e — Avec une cassure traversant le sujet de haut en bas. Collection Robaut.

VENTES : G. Hédiard (1904), avec la *Petite Sœur*, 16 fr. Anonyme, 29 janv. 1908, 22 fr.

On lit sur la monture d'épreuves ayant appartenu à C. Dutilleux, l'annotation suivante : *C. Corot, 2e essai de dessin sur verre pour photographie mai 1853.*

« Il existe une reproduction des Enfants de la Ferme qui donne un effet plus sourd. » (A. Robaut).
Ch. Desavary a exécuté également une reproduction de cette pièce par le procédé photolithographique; on lit au B. à D. : *C. Corot.*

Cliché détruit.

37. — LA SOURCE FRAICHE

(H. 140 millim. L. 102)

(Mai 1853). (Cat. A. Robaut, n° 3157).

Fort rare. Collection A. Robant.

On lit sur la monture d'une épreuve qui appartint à C. Dutilleux, l'annotation suivante : *Corot mai 1853 3ᵉ essai de dessin sur verre pour photographie.*

38. — LA CARTE DE VISITE AU CAVALIER

(L. 076 millim. H. 034)

(Mai 1853). (Cat. A. Robant, n° 3156).

Tiré pour la première fois par L. Grandguillaume.

VENTE : G. Hédiard (1904), 2 épreuves, 6 fr.

Le cliché existe (Collection Moreau-Nélaton).

(Mai 1853).

(Cat. A. Robant, nº 3159).

Bibliothèque publique de New-York, A. Robant.

———

VENTE : Anonyme, 29 janv. 1908, 12 fr.

———

La peinture du Bain du berger, est cataloguée par Alf. Robaut, sous les nᵒˢ 609 (A. et B.).

———

Cliché détruit.

40. — SOUVENIR DE FAMPOUX

(H. 091 millim. L. 065)

(1854). (Cat. A. Robant, n° 3160).

Bibliothèque publique de New-York, M. et M^{me} A. Curtis.

—————

VENTE : Anonyme, 29 janvier 1908, 111 fr.

Cliché détruit ?

41. — LA PETITE SŒUR

(L. 188 millim. H. 151)

(Janvier 1854). (Cat. A. Robaut, n° 3162).

Bibliothèque publique de New-York, A. Robaut, MM. Alf. Beurdeley (épreuve d'Alf. Lebrun), F. Bracquemond.

——— ———

VENTES : A. Lebrun (1899), sous le titre : les *Premiers pas*, avec 3 autres pl., de Corot, 50 fr. ; J. Gerbeau (1908), 150 fr. ; Anonyme, janvier 1908, 61 fr.

Cliché détruit.

42. — LE PETIT CAVALIER SOUS BOIS

(H. 189 millim. L. 149)

(Janvier 1854). (Cat. A. Robaut, n° 3163).

Bibliothèque publique de New-York, A. Robant, M. Marcel Guérin.

Très rare. Le nom de Corot est répété dans la marge. Le cliché a été cassé après un petit tirage. Notons qu'il en existe une reproduction de même dimension, assez lourde d'aspect. Corot a traité plusieurs fois ce même sujet : en peinture, puis encore en dessin sur verre (voir le n° 46).

VENTE : Anonyme, 29 janvier 1908, 26 fr.

Cliché détruit.

43. — LE SONGEUR

(L. 193 millim. H. 148)

(Janvier 1854). (Cat. A. Robant, n° 3164).

Bibliothèque publique de New-York.

———————

Il existe du Songeur, une réduction par Ch. Desavary, mesurant 130 millim. de L. sur 099 de H.

Cliché détruit.

10

44. — SOUVENIR DES FORTIFICATIONS DE DOUAI

EFFET DE SOIR

(H. 183 millim. L. 142)

(Janvier 1854) (Cat. A. Robant, n° 3165).

Très rare.

Collection A. Robaut.

Cliché détruit.

45. — LA JEUNE FILLE ET LA MORT

(H. 187 millim. L. 132)

(Mars 1854) (Cat. A. Robaut, nº 3166).

Bibliothèque publique de New-York, A. Robaut, M. F. Bracquemond.

———————

VENTES : G. Hédiard (1904), 2 épreuves, 6 fr.; Anonyme, juin 1905, 42 fr.; Anonyme, novembre 1905, 20 fr.

Cliché détruit.

46. — LE GRAND CAVALIER sous BOIS

(H. 285 millim. L. 224)

(Vers 1854) (Cat. A. Rebaut, n° 3167).

Rare.

Collection de M. et M^{me} A. Curtis, MM. A. Beurdeley (épr. d'A. Lebrun), Loys Delteil.

Il existe, du Grand Cavalier sous Bois, une reproduction réduite, mesurant 155 sur 122.

Une variante de ce sujet, connu sous le titre : le Petit Cavalier sous Bois, figure sons le n° 42 de notre Catalogue.

VENTES : V^{ve} J. F. Millet (1894), 28 fr.; A. Lebrun (1899), avec 3 autres pl., 50 fr.; Anonyme (1^{er} Février 1910), 80 fr.

Cliché détruit.

47. — LE TOMBEAU DE SÉMIRAMIS

(L. 188 millim. H. 135)

(Janvier 1854) (Cat. A. Robaut, n° 3168).

Bibliothèque publique de New-York, A. Robant, M. et M^me A. Curtis.

———

VENTES : V^ve J. F. Millet (1894), 12 fr. ; G. Hédiard (1904), avec *Le Cavalier en Forêt*, 15 fr. ; Anonyme, 29 janvier 1908, 50 fr.

———

Il existe du **Tombeau de Sémiramis**, une reproduction en *sens inverse*, au moyen de la *Photolithographie Poitevin* ; cette reproduction compte deux états : l'un avant la lettre, le second avec l'inscription suivante : *Photolithographie Poitevin, Paris*.

Cliché détruit.

48. — LE CAVALIER EN FORÊT ET LE PIÉTON

(L. 186 millim. H. 150)

(Janvier 1854) — 2ᵉ *état*.

(Cat. A. Robant, n° 3169 — 2 états décrits).

1ᵉʳ État. En croquis. Avant de nombreux travaux. Fort rare. Collection Robaut.

2ᵉ — Terminé. L'état reproduit. Bibliothèque publique de New-York, A. Robaut, M. et Mᵐᵉ A. Curtis.

———

VENTES : Anonyme, 5 novembre 1907, épreuve de la *réduction*, 20 fr.; Anonyme, 29 janvier 1908, 32 fr.; Anonyme (4 novembre 1908), 2ᵉ état, 40 fr.

———

Il existe une *réduction* de cette pièce, d'après le 2ᵉ état, mesurant 126 millim. de L. sur 100 de H., ainsi qu'un *report sur pierre*, de la dimension de l'original et tiré sur papier jaune.

Cliché détruit ?

49. — LE PETIT BERGER

(1ʳᵉ planche)

(H. 325 millim. L. 250)

(1855)

(Cat. A. Robaut, n° 3170).

Fort rare. Collection A. Robant.

Corot a traité plusieurs fois ce même sujet (voir les nᵒˢ 50 et 62 de notre Catalogue).

Cliché détruit.

50. — LE PETIT BERGER
(2ᵉ planche)

(H. 340 millim. L. 260)

(1855?) — 1ᵉʳ état. (Cat. A. Robant, nº 3172 — 1 seul état décrit).

1ᵉʳ État. Avant le nom de Corot. Fort rare. L'état reproduit. Collection Robant.

2ᵉ — Avec le nom de Corot, tracé dans le bas à gauche, immédiatement au-dessous des derniers travaux. Très-rare.

Il existe de la 2ᵉ planche du Petit Berger, une réduction mesurant 163 millim. de H., sur 127 de L.

Cliché détruit.

51. — LE RUISSEAU SOUS BOIS

(H. 184 willim. L. 150)

(1855?). (Cat. A. Robant, n° 3171)

Fort rare. Collection Alf. Robaut.

———

Cliché détruit.

52. — LE JARDIN DE PÉRICLÈS

(H. 149 millim. L. 157)

(1856). (Cat. A. Robant, n° 3173).

Le Jardin de Périclès a été tracé sur le même verre que les n⁰ˢ 53, 54, 55 et 56 de notre catalogue. Ces cinq sujets se trouvaient ainsi placés : dans le haut à gauche : l'**Allée des Peintres**, puis au-dessous du même côté, d'abord le **Grand Bucheron**, puis le **Griffonnage** ; enfin, à droite, se trouvait en haut, le Jardin de **Périclès**, au bas la **Tour d'Henri VIII**. Nous ne connaissons pas d'épreuve des cinq sujets réunis.

———————

VENTE : G. Hédiard (1904), avec l'Allée des Peintres, 6 fr.

———————

53. — L'ALLÉE DES PEINTRES

(L. 173 millim. H. 121)

(1856). (Cat. A. Robaut, n° 3174).

Collection A. Robant.

———

L'**Allée des** Peintres a été tracée sur le même verre que les n°ˢ 52, 54, 55 et 56 de notre catalogue (voir la note du n° 52).

———

VENTE : G. Hédiard (1904), avec le Jardin de Périclès, 6 fr.

———

Cliché détruit.

54. — GRIFFONNAGE

(H. 147 willim. L. 100)

(1856). (Cat. A. Robant, n° 3175).

Collection Alf. Robant.

———————

Le **Griffonnage** a été tracé sur le même verre que les n°ˢ 52, 53, 55 et 56 de notre catalogue (voir la note du n° 52).

———————

Cliché détruit.

55. — LE GRAND BUCHERON

(H. 148 millim. L. 084)

(1856). (Cat. A. Robant, nº 3176).

Collection Alf. Robaut.

———

Le Grand Bucheron a été tracé sur le même verre que les nᵒˢ 52, 53, 54 et 56 de notre catalogue (voir la note du nº 52).

Cliché détruit.

56. — LA TOUR D'HENRI VIII

(L. 159 millim. H. 116)

(1856).

(Cat. A. Robant, n° 3177).

Collection A. Robant.

La **Tour d'Henri VIII** a été tracée sur le même verre que les n°s 52, 53, 54 et 55 de notre catalogue (voir la note du n° 52).

VENTE : G. Hédiard (1904), avec le **Déjeuner** dans la clairière, 6 fr.

Cliché détruit.

(L. 544 millim. H. 270)

5) — *1er état.* (Cat. A. Robaut, n° 3178 — 2 états décrits).

1er Etat. Avant le nom de Corot. L'état reproduit. Très rare. Collections A. Robant, MM. P. Cosson, Loys Delteil.

2e — Au bas à gauche, la signature renversée de Corot. Rare. Bibliothèque publique de New-York, A. Robaut, MM. F. Bracquemond. Tyge Möller (épr. de G. Hédiard).

———

VENTES : G. Hédiard (1904), 2e état, 32 fr.; A. Robaut (1907), 2e état, 155 fr.; Anonyme, 29 janv. 1908, 1er état, 250 fr.; Anonyme, 4 novembre 1908, 1er état, épreuve inversée, 55 fr.

———

Il existe du **Souvenir d'Ostie**, une *réduction*, par Ch. Desavary; cette réduction mesure 167 millim. de L. sur 134 de H.

Cliché détruit.

58. — LES JARDINS D'HORACE

(H. 356 millim. L. 273)

(1855) — 1er *état.*

(Cat. A. Robant, no 3179 — 1 seul état décrit).

1er État. Avant la signature de Corot. Fort rare. L'état reproduit. Collection de M. et Mme A. Curtis, MM. Bouasse-Lebel, P. Cosson.

2ª État. On lit au bas à gauche, la signature *renversée* de Corot. Rare. Bibliothèque publique de New-York, A. Robaut.

VENTES : G. Hédiard (1904), 150 fr. et 115 fr., épreuve inversée 105 fr.; P. B. 1907 (P. Blondeau), 120 fr.; Anonyme, 29 janvier 1908, 200 fr.; Anonyme (1ᵉʳ février 1910), 1ᵉʳ état, 110 fr.

Il existe des Jardins d'Horace, une *réduction*, par Ch. Desavary; cette réduction mesure 174 millim. de H. sur 134 de L.

Cliché détruit.

(1856) (Cat. A. Robant, n° 3180)

Rare. Collections Robant, M. et Mᵐᵉ A. Curtis, MM. F. Bracquemond, G. Eissler, Marcel Guérin.

VENTES : Vᵛᵒ J.-F. Millet (1894), 19 fr.; G. Hédiard (1904), 110 fr. et 100 fr.; A. Robant (1907), 205 fr.

Il existe une *reproduction* de cette pièce, par Ch. Desavary, mesurant 164 sur 128.

Cliché détruit.

60. — LES ARBRES DANS LA MONTAGNE

(H. 187 millim. L. 152)

(1856). (Cat. A. Robant, n° 3183).

Fort rare. Collection A. Robaut (épreuve de C. Dutilleux).

———

VENTE : G. Hédiard (1904), 10 fr.

———

Cliché détruit.

61. — UN PHILOSOPHE

(H. 100 millim. L. 120) ?

(Vers 1855-60).

(Cat. A. Robaut, n° 3182).

Ce cliché-verre dont nous ne connaissons aucune épreuve et qui ne se trouve d'ailleurs pas repro-duit dans l'Œuvre de Corot, par Alfred Robant, est ainsi décrit dans cet ouvrage (T. IV, p. 144) : « Sur « un tertre à gauche et dans l'ombre, on voit un homme assis. Du côté opposé, un grand bouquet « d'arbres. Cette pièce, *dont il n'existe pas d'épreuve dans la collection Alfred Robaut*, a figuré dans un « lot à la vente posthume Karl Daubigny. »

Cliché détruit.

62. — LE PETIT BERGER

(3ᵉ planche)

(H. 354 millim. L. 272)

(Vers 1856). (Cat. A. Robant, n° 3183).

Fort rare. Collection A. Robant (voir même sujet, nᵒˢ 49 et 50 de notre catalogue).

Cliché détruit.

63. — L'ARTISTE EN ITALIE

(H. 185 willim. L. 148)

(1857) — 2ᵉ *état*. (Cat. A. Robaut, n° 3205 — 2 états décrits).

1ᵉʳ État. Avant la signature. Très-rare.

2ᵉ — Avec la signature au bas à gauche, et la date : *57*. L'état reproduit.

VENTES : G. Hédiard (1904), 110 fr.; Anonyme, 29 janv. 1908, 2ᵉ état, 205 fr.; Anonyme, 4 nov. 1908, 2ᵉ état, 100 fr.

Cliché détruit ?

64. — L'EMBUSCADE

(H. 221 millim. L. 161)

(1858) — 1er état. (Cat. A. Robaut, n° 3184).

1er Etat. Celui reproduit. Fort rare. Collection A. Robant, M. et Mme A. Curtis.

2e — Avec d'assez nombreuses craquelures dans le ciel, à droite. L'Etat reproduit. Bibliothèque publique de New-York, A. Robant.

———

VENTE : Anonyme, 29 janvier 1908, 30 fr.

Cliché détruit.

1857

(Cat. A. Robant, nº 3185).

Rare.
Bibliothèque publique de New-York, A. Robaut.

———————

« Il existe une reproduction sans trait carré (0,096 × 0,135) exécutée par Ch. Desavary. Il en existe
« aussi une autre, faite en Hollande (0,078 × 0,101). » (A. Robant, l'*Œuvre de Corot*, T. IV, p. 146.)

Le cliché existe (Collection Moreau-Nélaton).

66. — LA RONDE GAULOISE

(H. 183 willim. L. 142)

(1857)

(Cat. A. Robant, n° 3186).

VENTES : G. Hédiard (1904), 15 fr.; Anonyme, 4 novembre 1908, 22 fr.

———————

Il existe une réduction de **La** Ronde Gauloise, par Ch. Desavary ; cette réduction mesure 121 millim. de H., sur 095 de L.

Cliché détruit ?

67. — MADELEINE A GENOUX

(H. 170 millim. L. 121)

(1858) (Cat. A. Robant, n° 3187).

Bibliothèque publique de New-York, A. Robant.

———

VENTE : Anonyme, 29 janvier 1908, avec la planche suivante, 10 fr.

Cliché détruit ?

68. — MADELEINE EN MÉDITATION

(L. 168 millim. H. 109)

(1858) (Cat. A. Robaut, n° 3188).

Collection A. Robant.

———————

La **Madeleine en** méditation a été tracée sur le même verre que la *Madeleine à genoux* (voir ci-avant).

Cliché détruit?

69. — COROT PAR LUI-MÊME

(H. 217 millim. L. 158)

(1858) (Cat. A. Robant, n° 3189).

Bibliothèque publique de New-York, Alf. Robaut, M. P. Cosson.

———

VENTES : Anonyme, mai 1905 (Cᵗᵉ Mathéus), 22 fr. ; Anonyme, 29 janvier 1908, 200 fr.

Le cliché existe (Collection Moreau-Nélaton).

70. — CACHE-CACHE

(H. 230 millim. L. 167)

(1858) — 1ᵉʳ *état.* (Cat. A. Robaut, nᵒ 3190 — 1 seul état décrit)

1ᵉʳ État. Avant les traits échappés. L'état reproduit. Très-rare.

2ᵉ — Avec un trait échappé oblique, dans l'angle droit du haut; également avec un double trait échappé sur le terrain, à 28 millim., du personnage qui court.

———

VENTES : G. Hédiard (1904), avec le nᵒ 67, de notre cat. 10 fr.; Anonyme, 29 janv. 1908, 60 fr.

Cliché détruit?

71. — LE BOUQUET DE BELLE FORIÈRE

(L. 232 millim. H. 155)

(1858) — *1er état*.

(Cat. A. Robant, n° 3191 — 1 seul état décrit)

1er État. Celui reproduit. Rare. Collection de M. et Mme A. Curtis (épr. de Dutilleux et Giacomelli), M. P. Cosson.

2e — Avec un certain nombre de *points* où *taches*, dans le ciel, à gauche.

VENTES : G. Hédiard (1904), 23 fr. ; H. Giacomelli (1905), 130 fr. ; A. Ragault (1907), 50 fr. ; Anonyme, janv. 1908, 118 fr.

Le cliché existe (Collection Moreau-Nélaton).

72. — LE BOIS DE L'ERMITE

(L. 230 millim. H. 164)

(1858) — 2ᵉ état.

(Cat. A. Robant, n° 3192 — 1 seul état décrit)

1ᵉʳ État. Avant un trait échappé perpendiculaire, dans le ciel, en H. à G. Très-rare. Collection A. Robant, M. et Mᵐᵉ A. Curtis (épr. de Dutilleux et Giacomelli).

2ᵉ — Avec un trait échappé perpendiculaire, dans le H. à G., à 9 ou 10 millim., du bord latéral gauche. L'Etat reproduit. Collection de M. P. Cosson.

—————

VENTES : G. Hédiard (1904), épr. et épr. sens inversé, 65 fr.; H. Giacomelli (1905), 90 fr.; Anonyme, 29 janv. 1908, 2ᵉ état, 240 fr.; Anonyme, 14 avril 1908, 50 fr.

Le cliché existe (Collection Moreau-Nélaton).

73. — SOUVENIR DU BAS-BRÉAU

(H. 190 millim. L. 157)

(1858). (Cat. A. Robaut, n° 3196).

Très rare. Collection Alf. Robant.

———

VENTE : Vᵛᵉ J. F. Millet (1894), 19 fr.

74. — LES RIVES DU PO

(L. 223 millim. H. 165)

(1858)

(Cat. A. Robant, n° 3193).

Bibliothèque publique de New-York, A. Robant, M. P. Cosson.

——— ———

VENTE : Anonyme, 29 janv. 1908, 330 fr.

——— ———

« Il existe une reproduction en photolithographie par Ch. Desavary, tirée à petit nombre sur « bulle. » (A. Robaut, l'*Œuvre de Corot*).

Le cliché existe (Collection Moreau-Nélaton).

14

75. — SALTARELLE

(H. 227 millim. L. 167)

(1858) — 2ᵉ état. (Cat. A. Robant, nº 3194 — 1 seul état décrit).

1ᵉʳ État. Avant une tache sous la lettre R du nom de Corot qui paraît prolonger cette lettre presque jusqu'au bas du terrain. Très rare. Collection Robant.

2ᵉ — Avec la tache indiquée ci-dessus et avec 2 traits échappés perpendiculaires sur le terrain, entre les jambes du danseur et le nom du maître. L'état reproduit.

————

VENTES : G. Hédiard (1904), 15 fr.; Anonyme (29 janvier 1908), 2ᵉ état, 50 fr.

Le cliché existe (Collection Moreau-Nélaton).

76. — DANTE ET VIRGILE

(H. 222 millim. L. 165)

(1858).

Bibliothèque publique de New-York, A. Robaut.

VENTES : G. Hédiard (1904), 9 fr.; H. Giacomelli (1905), 55 fr.; Anonyme, 29 janvier 1908, 300 fr.

Le cliché existe (Collection Moreau-Nélaton).

77. — ORPHÉE ENTRAINANT EURYDICE

(L. 151 millim. H. 105)

(1860) — *1ᵉʳ état.* (Cat. A. Robant, n° 3197 — 1 seul état décrit).

1ᵉʳ État. Celui reproduit. Très rare. Collection A. Robant.

2° — Avec deux traits échappés traversant les arbres du premier plan à gauche et faisant trajectoire
au-dessus de la lyre d'Orphée; également avec quelques taches dans le feuillage des arbres de
droite.

————

VENTES : G. Hédiard (1904), avec le n° 85 de notre cat., 8 fr.; Anonyme, 29 janvier 1908, 25 fr.

Le cliché existe (Collection Moreau-Nélaton).

78. — ORPHÉE CHARMANT LES FAUNES

(H. 136 millim. L. 101)

(1860). (Cat. A. Robaut, n° 3198).

Bibliothèque publique de New-York, A. Robant.

———————

VENTES : A. Ragault (1907), 50 fr.; Anonyme, 29 janvier 1908, 22 fr.

Le cliché existe (Collection Moreau-Nélaton).

79. — LA FÊTE DE PAN

(L. 160 millim. H. 110)

(1860). (Cat. A. Robaut, n° 3199).

Bibliothèque publique de New-York, A. Robaut.

———

VENTES : G. Hédiard (1904), épr. et épreuve inversée, 6 fr.; Anonyme, 29 janv. 1908, 120 fr.

———

Un dessin de la **Fête de Pan**, ou du dieu Terme, en sens inverse, a passé à la vente Alfred Robant (décembre 1907); il a été adjugé au prix de 605 fr., à M. G. Petitdidier. Ce dessin, dont nous donnons à la page suivante une reproduction réduite, est catalogué dans l'ouvrage de Robant, sous le n° 2896.

Il existe également une peinture de Corot, de la Fête de Pan; elle est cataloguée par Alf. Robaut, sous le nº 1111, dans son Œuvre de Corot, comme appartenant aux collections Coates et C.-P. Taft (de Cincinnati).

———————

(1860) — *1ᵐ état.* (Cat. A. Robaut, n° 3200).

1ᵉʳ État. Celui reproduit. Fort rare. Collection A. Robant, M. et Mᵐᵉ A. Curtis.

2ᵉ — Avec de nombreux picots ou points dans le ciel, ainsi que des taches dans le feuillé des arbres, puis au premier plan, à droite plus particulièrement.

VENTES : G. Hédiard (1904), 18 fr.; A. Ragaut (1907), 75 fr.; Anonyme, 29 janv. 1908, 2ᵉ état, 55 fr.

Le cliché existe (Collection Moreau-Nélaton).

(Vers 1858-60). (Cat. A. Robant, n° 3201).

Fort rare. Collection A. Robant.

« Cette planche, à peine indiquée, a été compromise par une application défectueuse de la couche
« opaque de couleur. Le sujet est resté à l'état d'esquisse. » (Cat. **A. Robaut**, p. 154.).

Le cliché existe (Collection Moreau-Nélaton).

82. — SOUVENIR DES ENVIRONS DE MONACO

(L. 160 millim. H. 097)

(1860) — *1er état.* (Cat. A. Robant, n° 3202. — Un seul état décrit).

1er État. Celui reproduit. Rare. Collection A. Robaut.

2e — Avec une tache dans le haut du feuillé de l'arbre penché, près du T. C., en H., à 52 millim. environ du bord latéral gauche. Collection de M. P. Cosson.

VENTES : G. Hédiard (1904), 13 fr. ; Anonyme, 29 janv. 1908, 67 fr.

Le cliché existe (Collection Moreau-Nélaton).

83. — LE CHARRIOT ALLANT A LA VILLE

(L. 160 millim. H. 104)

(1860) — 2ᵉ *état.* (Cat. A. Robant, n° 3203 — 1 seul état décrit).

1ᵉʳ État. Avec un trait échappé dans les nuages en haut, vers le milieu. Très-rare.

2ᵉ — Le trait échappé a été gratté, mais on en aperçoit la trace. **L'état reproduit.**

3ᵉ — Avec une trace de cassure oblique, partant du milieu latéral gauche et se terminant dans le bas, à droite, en traversant le charriot et les chevaux.

―――――――

VENTE : Anonyme, 29 janvier 1908, 25 fr.

―――――――

Il existe, du Charriot allant à la ville, une reproduction photolithographique, par Ch. Desavary ; on lit au B. à D., dans la marge : C. *Corot.*

Le cliché existe (Collection Moreau-Nélaton).

84. — SOUVENIR DE LA VILLA PAMPHILI

(H. 152 willim. L. 126)

(1871)

(Cat. A. Robaut, n° 3204).

Bibliothèque publique de New-York, Alf. Robant.

––––––––––

VENTE : Anonyme, 29 janvier 1908, 55 fr.

Le cliché existe (Collection Moreau-Nélaton).

85. — SOUVENIR DU LAC MAJEUR

(L. 225 willim. H. 172)

(1871)

(Cat. A. Robant, n° 3208).

Bibliothèque publique de New-York, Alf. Robant, M. et M^{me} A. Curtis.

———

VENTE : Anonyme, 29 janvier 1908, 350 fr.

Le cliché existe (Collection Moreau-Nélaton).

86. — LA VACHE ET SA GARDIENNE

(L. 137 millim. H. 103)

(1860) (Cat. A. Robant, n° 3206 — 1 seul état décrit).

1er État. Celui reproduit. Très rare. Collection A. Robant.

2e — Au fond sale ; des accidents ont formé des taches pointillées, à gauche notamment ; de plus, il y a quelques menus traits échappés dans le haut, à droite. Collection A. Robant.

Le cliché existe (Collection Moreau-Nélaton).

87. — AGAR ET L'ANGE

(H. 170 millim. L. 130)

(1871) (Cat. A. Robant, n° 3207).

Bibliothèque publique de New-York, A. Robant.

———

VENTE : Anonyme, 29 janvier 1908, 12 fr.

Le cliché existe (Collection Moreau-Nélaton).

88. — SOUVENIR DE SALERNE

(H. 166 millim. L. 125)

(1871) (Cat. A. Robant, n° 3209).

Bibliothèque publique de New-York, A. Robant.

———————

VENTE : Anonyme, 29 janv. 1908, 100 fr.

———————

Dans la marge du haut vers le milieu, du Souvenir de Salerne, on lit, tracé à rebours : *N° 56.*

Le cliché existe (Collection Moreau-Nélaton).

(L. 166 willim. H. 125)

(1871) (Cat. A. Robaut, nº 3210)

Bibliothèque publique de New-York, A. Robaut.

—————

VENTE : Anonyme, 29 janv. 1908, 200 fr.

Le cliché existe (Collection Moreau-Nélaton).

(1871) (Cat. A. Robant, n° 3211)

Bibliothèque publique de New-York, A. Robaut, M. P. Cosson.

VENTE : Anonyme, 29 janv. 1908, 120 fr.

Le cliché existe (Collection Moreau-Nélaton).

(H. 164 millim. L. 116)

(1871) (Cat. A. Robant, n° 3212)

Bibliothèque publique de New-York, A. Robant.

VENTE : Anonyme, 29 janv. 1908, 155 fr.

Le Souvenir de la vallée de la Sole a été tracé sur le même verre, que le n° suivant : les *Paladins*.

Le cliché existe (Collection Moreau-Nélaton).

92. — LES PALADINS

(L. 165 willim. H. 111)

(1871). (Cat. A. Robant, n° 3213).

Bibliothèque publique de New-York, A. Robaut.

———————

VENTE : Anonyme, 29 janvier 1908, 100 fr.

———————

Le dessin des **Paladins** a été tracé sur le même verre que celui qui comprenait déjà le *Souvenir de la Vallée de la Sole;* on ne rencontre plus guère toutefois, d'épreuves contenant les deux sujets réunis.

Le cliché existe (Collection Moreau-Nélaton).

93. — TOUR A L'HORIZON D'UN LAC

(L. 164 millim. H. 116)

(1871). (Cat. A. Rebaut, n° 3214).

Bibliothèque publique de New-York, A. Robaut.

VENTE : Anonyme, 29 janvier 1908, 200 fr.

Il existe de la Tour à l'horizon d'un lac, une reproduction photolithographique de même grandeur, par Ch. Desavary.

Le cliché existe, mais cassé (Collection Moreau-Nélaton).

94. — LE POÈTE ET LA MUSE

(H. 188 willlm. L. 153)

(1871).

(Cat. A. Robant, n° 3215).

Bibliothèque publique de New-York, A. Robaut.

VENTE : Anonyme, 29 janvier 1908, 50 fr.

« Ce dessin a d'abord été commencé en largeur : on retrouve en le tournant la trace de l'ancienne « disposition. » (Cat. A. Robaut, p. 160).

(H. 176 millim. L. 130)

<div style="display:flex; justify-content:space-between;">
(Juillet 1874). (Cat. A. Robaut, n° 3216).
</div>

Bibliothèque publique de New-York, A. Robaut.

———

VENTE : Anonyme, 29 janv. 1908, 290 fr.

———

 Corot avait exécuté précédemment — en 1852 — un dessin au crayon noir et à la mine de plomb, du Berger luttant avec sa chèvre ; ce dessin désigné sous le n° 2881 du catalogue Robant, a passé à la vente de cet amateur (décembre 1907), où il a été adjugé au prix de 495 francs.

———

Le cliché existe (Collection Moreau-Nélaton).

96. — LE RÊVEUR SOUS LES GRANDS ARBRES

(H. 176 millim. L. 131)

(1874) (Cat. A. Robant, n° 3217).

Bibliothèque publique de New-York, A. Robant.

———————

VENTE : Anonyme, 29 janv. 1908, 60 fr.

———————

Le cliché existe (Collection Moreau-Nélaton).

97. — SOUVENIR D'EZA

(L. 173 millim. H. 128)

(1874) (Cat. A. Robant, n° 3218).

Bibliothèque publique de New-York, Collection A. Robant.

———————

VENTE : Anonyme, 29 janv. 1908, 230 fr.

———————

Le Souvenir d'Eza a été à nouveau tiré en 1906, en double épreuve, l'une *insolée directement*, la seconde avec *verre interposé*, pour l'ouvrage de M. André Marty : *L'Imprimerie et les Procédés de Gravure au Vingtième Siècle*, ouvrage tiré à 100 exemplaires.

Le cliché existe (Collection Moreau-Nélaton).

(L. 150 millim. H. 121)

(1874) (Cat. A. Robaut, n° 3219)

Collection A. Robaut.

VENTE : Anonyme, 29 janv. 1908, 140 fr.

Le cliché existe (Collection Moreau-Nélaton).

99. — CAVALIER ARRÊTÉ DANS LA CAMPAGNE

(L. 177 millim. H. 131)

(1874) — 1ᵉʳ état. (Cat. A. Robaut, n° 3220 — 1 seul état décrit)

1ᵉʳ Etat. Celui reproduit. Très-rare. Collection A. Robant.

2ᵉ — Avec un trait échappé au-dessus de la masse des feuillages du groupe d'arbres entourant la maisonnette.

VENTE : Anonyme, 29 janv. 1908, 105 fr.

Il a été fait un report (lithographique ?) du Cavalier arrêté dans la campagne ; ce report est entouré d'un trait carré qui délimite la composition. Collection A. Robaut.

Le cliché existe (Collection Moreau-Nélaton).

100. — LE BATELIER

(SOUVENIR D'ARLEUX DU NORD)

(**L.** 173 millim. H. 128)

(1874).

(Cat. A. Robaut, n° 3221).

Bibliothèque publique de New-York, A. Robaut, M. Loys Delteil.

———

VENTE : Anonyme, 29 janvier 1908, 200 fr.

Le cliché existe (Collection Moreau-Nélaton).

TABLE

CPSIA information can be obtained
at www.ICGtesting.com
Printed in the USA
BVHW03s0037070518
515484BV00008B/33/P